LES
VITRAUX NOUVEAUX
DE L'ÉGLISE
NOTRE-DAME DE MAYENNE

PAR

J. RAULIN, avocat

Secrétaire du Conseil de Fabrique
Membre correspondant de la Commission historique et archéologique
de la Mayenne

PHOTOGRAVURES D'APRÈS LES CARTONS DE CH. CHAMPIGNEULLE DE PARIS

Dessins de J. Raulin fils

LAVAL

LIBRAIRIE DE A. GOUPIL, IMPRIMEUR

1894

LES VITRAUX NOUVEAUX

DE L'ÉGLISE NOTRE-DAME DE MAYENNE

IL A ÉTÉ TIRÉ DE CET OUVRAGE CENT EXEMPLAIRES

numérotés à la presse :

50 exemplaires sur papier de Chine teinté. Nos 1 à 50
50 exemplaires sur vélin du Marais. Nos 51 à 100

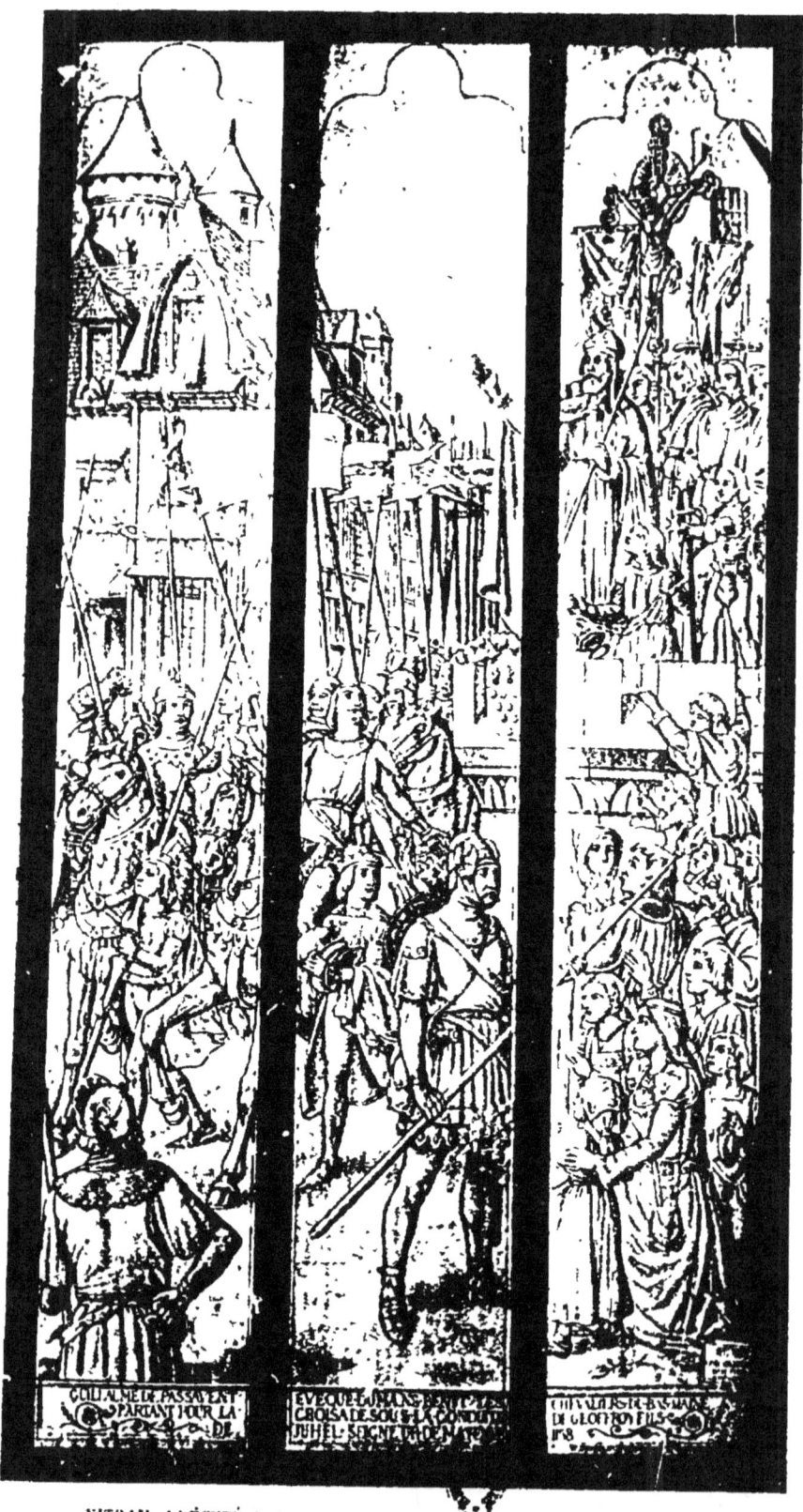

VITRAIL EXÉCUTÉ PAR CH. CHAMPIGNEULLE FILS, DE PARIS, ET Cie,
96, RUE NOTRE-DAME-DES-CHAMPS

LES
VITRAUX NOUVEAUX
DE L'ÉGLISE
NOTRE-DAME DE MAYENNE

PAR

J. RAULIN, Avocat

Secrétaire du Conseil de Fabrique
Membre correspondant de la Commission historique et archéologique
de la Mayenne

PHOTOGRAVURES D'APRÈS LES CARTONS DE CH. CHAMPIGNEULLE DE PARIS

Dessins de J. Raulin fils

LAVAL
LIBRAIRIE DE A. GOUPIL, IMPRIMEUR
—
1894

Je dédie ces pages à Celle qui fut ma fidèle compagne et la meilleure des mères. Elles ont été écrites en l'honneur de sa très douce patronne, NOTRE-DAME, consolatrice des affligés.

J. R.

Vendredi 16 Mars 1894.

L'ÉGLISE de Notre-Dame s'est enrichie de nouvelles verrières qui s'harmonisent bien avec le style de la vieille nef, avec ses larges baies aux meneaux de granit. Ainsi s'achève et se complète la décoration artistique de ce monument réputé, au dire des connaisseurs, l'un des plus beaux du diocèse.

Jadis élevé par la piété du moyen-âge pour honorer *la Glorieuse Vierge Marie en son Assomption*, l'antique sanctuaire de la cité des Juhel a, de nos jours, été restauré par le zèle des pasteurs et la générosité des fidèles : pauvres comme riches, tous ont voulu contribuer à l'embellissement de la maison de Dieu.

Ces vitraux, dus à de pieuses libéralités, rediront aux âges futurs, comme ils rappellent au nôtre, dans une série d'éloquents tableaux, les exemples glorieux des ancêtres, les édifiantes leçons du passé, en un mot, les chroniques religieuses et militaires de Mayenne et de notre pays : PRO DEO, PRO PATRIA.

L'exécution du programme tracé répond d'ailleurs à la conception de l'œuvre d'art : le peintre verrier a su comprendre et presque toujours a rendu avec bonheur les sentiments chrétiens et patriotiques dont Monsieur

l'archiprêtre de Notre-Dame et ses collaborateurs se sont inspirés. Composition, dessin, coloris, dans leur ensemble et sauf quelques détails faciles à retoucher, font honneur à la Société artistique de peinture sur verre que dirige à Paris, M. Ch. Champigneulle fils [1].

On a pensé qu'il convenait de publier sur ces vitraux une notice où l'art aurait sa place à côté de l'histoire du passé. C'est pour répondre à ce désir, souvent exprimé, que nous avons entrepris la présente étude. Elle est divisée en trois parties :

La première comprend les compositions, inspirées par l'histoire et l'art religieux du moyen-âge, qui décorent le côté du parvis ;

La deuxième est consacrée aux deux grandes verrières de la façade, dont l'ordonnance magistrale et le savant coloris sont à la hauteur des sujets, empruntés à l'époque de la Renaissance et du XVIIe siècle ;

Enfin, la troisième partie est réservée aux vitraux ornant le côté de la sacristie, dont les sujets tout modernes sont bien connus des contemporains.

[1] Depuis l'Exposition universelle de 1889, l'éloge de cette maison hors concours n'est plus à faire ; tout Paris connaît son exposition permanente au boulevard des Capucines.

PREMIÈRE PARTIE

Côté du Parvis

I

En suivant l'ordre chronologique, la première verrière représente un événement considérable, unique dans nos annales, le départ des Croisés de Mayenne le Vendredi-Saint, dixième jour du mois d'avril 1158 :

GUILLAUME DE PASSAVENT, ÉVÊQUE DU MANS, BÉNIT LES CHEVALIERS DU BAS-MAINE PARTANT POUR LA CROISADE SOUS LA CONDUITE DE GEOFFROY, FILS DE JUHEL, SEIGNEUR DE MAYENNE, 1158.

Cette année-là, dit M. Edmond Leblanc [1], cent huit gentilshommes qui, pour la presque totalité, appartenaient au Bas-Maine et plus spécialement au pays de Landivy, Ernée et Gorron, se réunirent à Mayenne, dans le temps où l'évêque du Mans, Guillaume de Passavent, de retour du Mont-Saint-Michel *au péril de la mer*, s'y trouvait lui-même.

[1] *Les Origines de la Ville de Mayenne, son château, son église et la Croisade Mayennaise de 1158*, par Edm. Leblanc. Mayenne, Poirier-Bealu, 1891.

Tous se rendirent à l'église Notre-Dame pour y recevoir la croix, des mains de l'illustre prélat. Après s'être signés sur le front, la bouche, la poitrine et le cœur, chacun des nobles pèlerins se revêtit d'un scapulaire rouge, marqué d'une croix blanche : *vestierunt se unusquisque scapulâ, crucis signo albo et rubeo colore insignitâ*, porte le manuscrit.

Puis Audouin, prêtre et doyen de l'église cathédrale de Saint-Julien du Mans [1], prit à l'autel la grande croix, en entonnant le psaume *Benedictus Dominus*. Suivi du clergé et du peuple, il sortit avec les pèlerins et l'on fit une procession extérieure autour de l'église, sous les yeux de la foule immense qu'avait attirée cette imposante cérémonie.

Revenus au pied de l'autel, tous les pèlerins agenouillés s'engagèrent par serment à employer leur vie, leurs armes, leurs biens et leurs hommes pendant trois ans, pour la défense de la foi chrétienne et la délivrance des fidèles accablés sous le joug intolérable des païens. Ils ne devaient quitter la croix ni sur terre, ni sur mer, ni en chemin, ni dans les villes, jusqu'à leur retour dans leurs foyers, si Dieu leur faisait la grâce d'y rentrer.

A ce moment, Juhel, seigneur de Mayenne (*Dei gratiâ Meduanæ Dominus*) et suzerain de presque tous ceux qui venaient de se croiser, s'engagea par serment, devant Dieu et devant toute l'assistance, à prendre sous sa garde et protection jusqu'au retour des pèlerins, leurs femmes, leurs enfants, leurs serviteurs et tous leurs biens.

L'Évêque du Mans fit ensuite le signe de la croix sur le front de chacun d'eux, en disant : Tous les péchés te sont remis, si tu fais ce que tu as promis.

[1] Il devint, plus tard, archevêque de Bordeaux.

Geoffroy de Mayenne, quatrième du nom, fils aîné de Juhel II, était le chef des cent huit croisés [1], au nombre desquels se trouvaient : Hamon, son fils, Gautier, Guillaume et Guy de Mayenne, frères de Geoffroy, Philippe de Landivy, Gilon et Jean de Gorram ou Gorron, Henri d'Anthenaise, tous chevaliers ; Robert Avenel, Roger de Montesson, Henri du Bois-Béranger, écuyers, etc...; nous citons seulement les noms les plus connus et ceux des familles qui subsistent encore.

Arrivés en Palestine, ils furent d'un grand secours aux chrétiens, profondément humiliés par les victoires de Noureddin. Tous les historiens des Croisades dépeignent en termes douloureux les revers des chrétiens, qui commencèrent dès 1156, à la suite d'expéditions imprudentes du roi Beaudouin III, d'Anjou. Dans toute l'Europe, surtout en France, retentit un cri de douleur et la grande voix de saint Bernard raviva l'enthousiasme sacré de la première croisade : il y eut alors, dans nos provinces de l'Ouest, une prise d'armes générale.

De tous les pèlerins Mayennais, trente-cinq seulement revinrent, au mois de novembre 1162, après avoir essuyé beaucoup de fatigues. Les autres succombèrent, victimes de leur foi, dans les plaines de la Syrie [2].

[1] La plupart des historiens acceptent ce nombre fixé par Ménage ; mais Dom Chamart, dans ses *Saints Personnages de l'Anjou*, croit qu'on ne peut préciser le nombre exact, en l'absence du texte original.
[2] *In Siriâ*, et non *in Sinâ*, comme l'avaient lu Ménage et Guyard de la Fosse. M. l'abbé Ch. Pointeau, auteur de la savante étude sur *Les Croisés de Mayenne en 1158*, que la *Revue historique et archéologique du Maine* a publiée en 1878, t. IV, a rectifié la version de Ménage, qui lui paraît fautive, ainsi que plusieurs autres fautes de texte et les principales erreurs des interprètes. La nouvelle liste qu'il donne a été collationnée, avec le plus grand soin, sur les trois pancartes en parchemin provenant du chartrier de Goué, et qu'il a dû remettre aux archives départementales de la Mayenne, suivant le désir des propriétaires.

Le récit de la bénédiction solennelle des Croisés, avec le catalogue de leurs noms, fut écrit le vingt-deuxième jour du mois de juin 1163, par un témoin oculaire, religieux bénédictin au prieuré de Notre-Dame de la Fustaye : frère Jean, qui y vivait alors, profondément ému par le touchant spectacle qu'il avait eu sous les yeux, en voulut transmettre le souvenir à la postérité et fit l'histoire de cette prise d'armes. Malheureusement, le manuscrit du moine Jean est aujourd'hui perdu ; tous les historiens ont néanmoins considéré le fait comme certain et il a pris place parmi les événements de notre province, reconnus historiques. On sait, en effet, que l'original du *Catalogue* avait été déposé au prieuré de Nogent-le-Rotrou et que plusieurs copies anciennes sur parchemin furent conservées, jusqu'à ces derniers temps, au chartrier du château de Goué. Il paraît avéré que la pièce dont s'est servi Gilles Ménage pour établir la liste qu'il donne dans son *Histoire de Sablé*, avait été copiée, mais imparfaitement, sur les catalogues de Goué. Un grand nombre d'écrivains l'ont reproduite, entr'autres Guyard de la Fosse, Le Paige, Cauvin, Michaud, Dom Piolin, M. Couanier de Launay. Tous les érudits la connaissent, mais ce n'est pas assez.

Nous exprimons le vœu, — puisse-t-il être bientôt réalisé ! — que les noms des Croisés du Bas-Maine soient inscrits en lettres d'or sur une table de marbre, ou du moins gravés sur une plaque de cuivre, scellée au-dessous du vitrail, dans l'église de Notre-Dame [1].

[1] La liste des gentilshommes normands qui défendirent le Mont-Saint-Michel contre l'invasion anglaise du xv^e siècle, ou *Luitte d'armes des Cent dix-neuf*, a été inscrite en lettres d'or sur les murs de la basilique de l'Archange. Les noms de nos Cent huit Croisés du xii^e siècle ne sont pas moins glorieux assurément ; ils méritent le même honneur.

— L'artiste auquel est due la composition du sujet, s'est efforcé de restituer, autant que possible, l'aspect que devaient présenter, à cette époque, la grande rue de Mayenne, le parvis de l'église et le vieux château qu'il est venu voir tout exprès. Cette restitution est assez heureuse : au-dessus des toits à pignons, on aperçoit les tours et le donjon du château ; à droite, le mur crénelé du parvis, lequel se prolongeait sans doute jusqu'au portail Sainte-Anne, — l'hypothèse est du moins vraisemblable.

Sur le parvis sont groupés : Juhel II, seigneur de Mayenne, et l'un de ses petits-fils ; l'Évêque du Mans, revêtu des ornements pontificaux et du pallium ; tout près de lui, le doyen de la cathédrale, Audouin, élève la grande croix devant le clergé qui l'accompagne.

Cependant, la chevauchée s'avance, bannières au vent, et remplit la rue. Geoffroy de Mayenne, accompagné de son fils et de ses frères, est à la tête des chevaliers bannerets d'Anthenaise, Payen de Chaources, et de ses autres compagnons d'armes. D'une main ferme, il tient et laisse flotter l'étendard rouge à croix blanche ; de l'autre, il salue son vieux père et le vénérable pontife, qui bénit les hommes d'armes partant pour la Terre-Sainte. Des hallebardiers écartent la foule. La scène est vraiment belle et imposante.

Dans le grand *Oculus* de la verrière, sont représentés quelques-uns des pieux Croisés, auxquels il fut donné de parvenir au but de leur pèlerinage : tête et pieds nus, on les voit à genoux ou prosternés devant le Saint-Sépulcre [1].

[1] La reproduction a été faite d'après une vue du Sanctuaire, prise par M. Barré, sous-supérieur du Grand Séminaire de Laval. Nous le remercions de son obligeante communication.

A droite, la croix de Godefroy de Bouillon, émaillée de rouge-sang, qui fut adoptée pour armoiries par les rois de Jérusalem et, plus tard, par l'ordre des chevaliers du Saint-Sépulcre.

A gauche, les armes de la maison de Mayenne : *de gueules, à six écussons d'or, posés 3, 2, 1.* Juhel II avait ainsi blasonné son écu, à cause de ses six fils.

II

AMBROISE DE LORÉ, VAILLANT CAPITAINE DU BAS-MAINE, ASSISTE AVEC JEANNE D'ARC AU SACRE DE CHARLES VII, DANS LA CATHÉDRALE DE REIMS, 17 JUILLET 1429.

Est-il besoin de justifier le choix d'un tel sujet ? N'est-ce point superflu d'en donner l'explication à la foule des auditeurs qui se pressaient naguère, dans l'église de Notre-Dame, pour entendre la parole du R. P. Létendard, supérieur des missionnaires de Jeanne d'Arc à Domrémy ? Après la conférence que l'éloquent orateur a faite sur la mission providentielle de Jeanne, qui donc ici ne connaît et n'admire la pieuse et timide bergère de Domrémy, la Pucelle héroïque d'Orléans, la glorieuse martyre de Rouen ?

Ne sait-on pas, d'ailleurs, que Sa Sainteté Léon XIII a, depuis longtemps, confié à une Commission romaine le soin d'étudier, et, s'il y a lieu, de promouvoir la canonisation [1] de Jeanne d'Arc : acte de bienveillance envers la France, acte surtout d'une admirable opportunité !

« Jeanne d'Arc sur les autels, — dit le P. Ayroles dans le beau livre qui porte ce titre [2] — c'est un honneur sans pareil pour la vraie France, pour la France très chrétienne. Non-seulement Jeanne est nôtre par sa naissance, sa vie, par son être tout entier ; mais sa

[1] Ces lignes étaient sous presse lorsque, le 27 janvier 1894, un décret de la Congrégation des Rites a introduit « la cause de la *Vénérable Servante de Dieu, Jeanne d'Arc*, vierge. »

[2] Paris, Gaume, 1885.

merveilleuse histoire est un témoignage unique, dans les annales des peuples, des prédilections de Jésus-Christ pour notre pays...

« Jeanne d'Arc est le surnaturel catholique manifesté par les faits, presque dans sa plénitude...

« La libératrice du XVe siècle est le soleil de notre histoire.

« Qui peut douter un instant que son culte ne fût d'une popularité sans pareille ? »

A ceux que ne toucheraient pas ces considérations d'ordre surnaturel, il suffira de redire le patriotisme ardent de la Pucelle, celui d'Ambroise de Loré, son intrépide compagnon d'armes, en leur rappelant que notre province fut l'une de celles qui eurent le plus à souffrir pendant la guerre de Cent ans. « Il y avait en 1418, dit Juvénal des Ursins, vers le pays du Maine, forte et aspre guerre ». L'amour de la patrie, l'horreur de la domination anglaise et l'impatience de secouer un joug odieux armèrent les habitants du Bas-Maine, pour défendre leur pays de la dévastation et repousser l'invasion étrangère.

Parmi les meilleurs capitaines manceaux, Ambroise de Loré fut, sans contredit, celui qui se distingua le plus : à peine âgé de vingt et un ans, il avait déjà, en maintes occasions, fait essuyer aux Anglais des pertes considérables. Ce vaillant soldat qui, toute sa vie, guerroya contre l'envahisseur du sol national, devint en 1429 le compagnon fidèle des luttes et des victoires de la Pucelle d'Orléans ; avec elle il fut à la peine, avec elle il doit être à l'honneur. C'est la gloire de notre pays [1]

[1] On sait qu'il naquit en 1396, au manoir de Loré, paroisse du Grand-Oisseau, presque aux portes de Mayenne, d'une famille à laquelle appartenaient la seigneurie de cette terre et celle de Couptrain.

et comme la personnification du Bas-Maine, dans l'épopée nationale et religieuse du XVᵉ siècle.

Lorsque Jeanne d'Arc eut, par ses instances, décidé Charles VII à secourir Orléans, de Loré se rendit l'un des premiers à l'appel du roi. Ce fut à lui et à Gilles de Laval que fut confiée la jeune héroïne, pour la conduire à Blois. Après avoir fait entrer successivement deux convois à Orléans, il resta dans cette ville et prit part à toutes les sorties, à tous les combats qui obligèrent les Anglais à lever enfin le siège, le 8 Mai 1429.

Peu de temps après, toujours avec Jeanne d'Arc et le jeune duc d'Alençon, auquel il était particulièrement attaché, de Loré se trouva à l'assaut de la ville de Jargeau, à la prise du pont de Meun et du château de Baugency. C'est lui qui commandait à Patay, avec La Hire et Poton de Xaintrailles, l'avant-garde à laquelle furent dus le gain de la bataille et la défaite complète des Anglais, quoique supérieurs en nombre. Il fut enfin l'un de ceux qui frayèrent le chemin à Charles VII, lorsque la Pucelle d'Orléans le mena se faire sacrer à Reims[1].

Plus tard, il se distingua au premier rang des guerriers commandés par le connétable de Richemont, qui remirent sous la domination royale la ville de Paris, depuis quinze ans au pouvoir des Anglais. Nommé prévôt de Paris, en récompense de sa belle conduite, il y mourut au mois de Mai 1446, âgé de cinquante ans.

Ambroise de Loré était certainement l'un des hommes les plus remarquables de cette époque : toutes les chroniques contemporaines le mettent, après la Pucelle, le comte de Dunois et le connétable de Richemont, avant

[1] *Chroniques de la Pucelle* et *Mémoires contemporains*.

ou au moins sur le même rang que La Hire, Xaintrailles, l'Isle-Adam, etc...; et s'il égala ces guerriers par ses talents militaires, il les surpassait infiniment par ses vertus, si rares dans les temps troublés où il vivait. « Ce seigneur, dit le P. Daniel dans son *Histoire de France*, était un des capitaines du parti du roi, le plus alerte et qui donna le plus de peine aux Anglais, dans tous les lieux où il commandait. Jamais personne n'entendit mieux que lui la petite guerre de campagne, à conduire des partis, à les employer à propos, et ne mit en usage plus de stratagèmes et avec plus de succès pour surprendre les ennemis. »

Il y a plus d'un demi-siècle déjà, dans une notice biographique[1] à laquelle sont empruntés en partie les détails qui précèdent, le docteur Levesque-Bérangerie, de Laval, posait cette question : « Avec de si beaux titres à la gloire et à la reconnaissance de la postérité, comment de Loré a-t-il pu être oublié dans toutes les biographies ? Comment ne trouve-t-on, à Mayenne ou au Grand-Oisseau, aucun monument qui rappelle ce lieu de sa naissance ?..... Espérons que l'arrondissement de Mayenne réparera bientôt cet oubli d'un homme dont il doit tant se glorifier. »

Le vœu si légitime du savant docteur vient de recevoir une première satisfaction dans l'église de Notre-Dame. Ne désespérons pas de le voir un jour entièrement réalisé, par l'érection d'un monument en l'honneur du vaillant capitaine qui défendit, au prix de son sang, l'existence même de la patrie menacée.

Parmi les seigneurs du Maine qui prirent part, avec

[1] V. l'*Annuaire de la Mayenne* pour 1836.

Jeanne d'Arc et Ambroise de Loré, à presque tous les sièges et combats que livra l'armée royale pour parvenir jusqu'à Reims, nous devons citer, au premier rang, le sire de Laval, Guy XIV, et son jeune frère, André de Lohéac, ainsi que Gilles de Laval, baron de Rais, qui fut fait maréchal de France, le jour même du sacre. Ce fut aussi ce jour-là que le roi créa comte Guy XIV, érigeant la baronnie de Laval en comté ; cette dignité le mettait au nombre des pairs de deuxième ordre, qui prenaient rang après les douze pairs de France. Les lettres-patentes, en date du 17 juillet 1429, portent que ce fut en récompense des grands et recommandables services rendus au roi et à l'État depuis longtemps, par les aïeux des seigneurs de Laval et par leurs propres services et leur fidélité au roi (*Mémoires contemporains*).

En effet, quand Charles VII manda de toutes parts de nouveaux renforts pour chasser les Anglais, les dames de Laval avaient fait lever à leurs dépens et spontanément, sous la conduite de Guy de Laval-Montmorency, seigneur de Montjean, leur cousin, de fort belles troupes, dont étaient officiers les seigneurs de la Chapelle, de Vaux, de la Jaille, d'Arquenay, de Vassé, de Brée, de Quatrebarbes, de Feschal du Parc, d'Anthenaise, de Fontenailles, d'Averton, d'Oranges, de Villiers, de Saint-Aignan, L'Enfant et autres gentilshommes du Bas-Maine, leurs vassaux [1].

Guy XIV et son frère André de Lohéac, qui avait alors dix-neuf ans, étaient venus avec ces troupes à Selles en Berry, où se trouvait alors le roi. C'est de

[1] V. la Notice sur le maréchal André de Laval-Lohéac, par le docteur Levesque-Bérangerie, publiée dans l'*Annuaire de la Mayenne* pour 1837.

cette ville que les deux jeunes seigneurs écrivirent à Anne de Laval, leur mère, et à leur aïeule Jeanne de Laval, veuve en premières noces du connétable du Guesclin, la lettre datée du mercredi 8 juin (1429), que nous ont conservée les anciennes chroniques et dans laquelle la Pucelle est peinte au vif, traitant familièrement avec les plus hauts personnages, donnant tour à tour le signal des prises d'armes ou des processions. Cette lettre, où le sire de Laval rend naïvement compte de ses impressions, prouve bien la confiance qu'inspirait Jeanne d'Arc à ses compagnons d'armes et la foi profonde qu'ils avaient en sa mission divine. Elle avait pris, dès lors, un ascendant auquel personne ne pouvait se soustraire.

Nous croyons devoir reproduire quelques extraits d'un document intéressant à tant de titres :

« ... Après que fusmes descendus à Selles, j'allay à son logis la voir : et fit venir le vin, et me dit qu'elle m'en feroit bientost boire à Paris ; et semble chose toute divine de son faict, et de la voir et de l'oüyr. Et s'est partie ce lundy aux vespres, de Selles pour aller à Romorantin... et la veis monter à cheval, armée tout en blanc, sauve la teste ; une petite hache en sa main, sur un grand coursier noir, qui à l'huis de son logis se demenoit tres-fort, et ne souffroit qu'elle montast ; et lors elle dit : « Menez-le à la croix » qui estoit devant l'église auprès du chemin. Et lors elle monta, sans ce qu'il se meust, comme s'il fust lié ; et lors se tourna vers l'huis de l'église, qui estoit bien prochain, et dit en assez bonne voix de femme : « Vous, les prestres et gens d'église, faites procession et prieres à Dieu ». Et lors se retourna à son chemin, en disant : « Tirez avant, tirez avant », son estendard ployé que portoit un gra-

cieux page et avoit sa hache petite en la main : et un sien frere qui est venu depuis huit jours partoit aussi avec elle, tout armé en blanc...

« La Pucelle m'a dit en son logis, comme je la suis allé y voir, que trois jours avant mon arrivée elle avoit envoyé à vous, mon ayeule, un bien petit anneau d'or; mais que c'estoit bien petite chose, et qu'elle vous eust volontiers envoyé mieux, considéré votre recommandation. Ce jourd'huy monsieur d'Alençon, le bastard d'Orléans et Gaucourt doivent partir de ce lieu de Selles et aller après la Pucelle... et pense que le Roy partira ce jeudy d'icy pour s'y approcher plus près de l'ost; et viennent gens de toutes parts chacun jour. Après vous feray sçavoir, si tost qu'on aura aucune chose besongné ce qui aura esté executé; et l'on espere que avant qu'il soit dix jours, la chose soit bien advancée de costé ou d'autre : mais tous ont si bonne esperance en Dieu, que je croy qu'il nous aydera ». Et plus loin : « on besongnera bien tost : Dieu veuille que ce soit à nostre désir ! »

Le sire de Laval ne se trompait pas, même pour le temps. Il écrivait le 8 juin; le 18, après deux siéges et une bataille, la campagne était terminée. En une semaine, Jeanne avait pris Jargeau et, ralliant ses troupes à Orléans, occupé le pont de Meun, pris Baugency et battu les Anglais en rase campagne à Patay. Toutes ces choses s'étaient accomplies « plus par grâce divine que œuvre humaine », ainsi que le mandait le roi aux habitants de Reims, en leur annonçant son voyage; il les invitait à le recevoir comme ils avaient coutume de faire pour ses prédécesseurs, sans rien craindre du passé, « assurés d'être traités par lui en bons et loyaux sujets. »

Charles VII fit son entrée solennelle à Reims, le

16 juillet ; et le lendemain dimanche, le sacre eut lieu dans la cathédrale, renommée entre les plus belles, avec le cérémonial accoutumé. Notre peintre s'est heureusement inspiré du récit qu'en donne M. Wallon, le consciencieux auteur d'une savante histoire de Jeanne d'Arc [1].

Au pied de l'autel était le roi qui, selon l'antique usage, devait être entouré des douze pairs du royaume. Comme on ne pouvait ni les réunir ni les attendre, les principaux seigneurs et les évêques présents tenaient la place des absents : comme pairs laïques, le duc d'Alençon pour le duc de Bourgogne, l'allié des Anglais ; les comtes de Clermont et de Vendôme ; le sire de Laval, qui venait d'être fait comte (Guy XIV figure au premier plan du vitrail) ; les sires de la Trémouille et de Beaumanoir ; comme pairs ecclésiastiques, Regnault de Chartres, archevêque de Reims, les évêques de Laon et de Châlons, en vertu de leur titre ; Charles de Poitiers, évêque de Langres ; les évêques d'Orléans, de Séez, au nom des autres titulaires. « A l'heure où le roi fut sacré et lorsqu'on lui posa la couronne sur la tête, tous les assistants crièrent Noël ! et les trompettes sonnèrent d'une telle manière qu'il semblait que les voûtes de l'église se dussent fendre [2]. »

Le vitrail représente Charles VII à genoux, recevant de l'archevêque l'onction sainte et la couronne. Il est entouré de ses pairs : les évêques, en habits pontificaux ; les seigneurs ont le manteau de pourpre, orné d'hermine, sur leur armure. Le sire d'Albret, faisant fonction de connétable, porte l'épée devant le roi.

[1] Paris, Firmin-Didot, 1876.
[2] Extrait traduit de la lettre de trois gentilshommes angevins, écrite le jour même du sacre, d'après une copie du temps conservée aux archives de Riom (Cf. H. Wallon).

Debout à ses côtés, la Pucelle tient son étendard à la main. Derrière elle, un peu à gauche, se détache le profil énergique d'Ambroise de Loré ; ce preux chevalier est revêtu de son armure et, sur le bras droit, repose son casque au panache blanc.

Dans un nuage recouvrant la basilique, apparaissent sainte Catherine et sainte Marguerite, *les Voix* de Jeanne ; au milieu d'elles, le glorieux archange qui, d'après Bellarmin, est dans la hiérarchie céleste ce que le pape est dans la hiérarchie ecclésiastique. Planant au-dessus de l'héroïne, le prince des *Chevaliers du Ciel* — ainsi parlaient nos aïeux au XVᵉ siècle — lui apporte une couronne, qui symbolise la récompense méritée par l'accomplissement de sa mission : « Gentil roi, disait-elle, ores est exécuté le plaisir de Dieu, qui voulait que vinssiez à Reims recevoir votre digne sacre. »

Les fûts des colonnes de la vieille cathédrale sont ornés d'écussons, d'un bel effet décoratif, aux armoiries des pairs du royaume :

A droite, au premier plan, on voit l'écu de Jean II, duc d'Alençon, portant *d'azur à trois fleurs de lis d'or, à la bordure de gueules chargée de huit besants d'argent* ; et plus loin, les armes des pairs ecclésiastiques ;

A gauche, l'écu du comte de Vendôme : *d'azur semé de fleurs de lis d'or, au bâton de gueules péri en bande, chargé de trois lions passants;*

Du même côté, les armes de la Pucelle, qui sont reproduites aussi dans l'un des médaillons ; puis celles des Laval-Montmorency : *d'or à la croix de gueules chargée de cinq coquilles d'argent, cantonnée de seize alérions d'azur.*

Dans la partie supérieure des meneaux, à droite, on

remarque le blason demeuré dans la famille de Jeanne d'Arc. Après la délivrance d'Orléans, le roi voulut qu'elle prît pour armoiries les lis de France et la couronne, avec l'épée tirée pour la conquérir; et par lettres-patentes, données au mois de décembre 1429, elle fut anoblie avec ses parents. Les armes de la Pucelle sont blasonnées *d'un écu d'azur, à deux fleurs de lis d'or, et d'une épée d'argent à la garde dorée, la pointe en haut férue en une couronne d'or.*

A gauche, sont les armes du sire de Loré qui, d'après le Corvaisier, portait *de Bretagne ou d'hermine, à trois quintefeuilles de gueules.*

Entre ces deux écussons, se détache un ravissant médaillon, dont le motif rappelle la sculpture de M. Lefeu-

vre, admirée à l'Exposition de Paris, en 1875. A l'ombre du vieux clocher, non loin de la maison paternelle, la Vierge de Domrémy prête l'oreille à *ses Voix*, en filant la laine du petit troupeau confié à sa garde : délicieuse et poétique idylle !

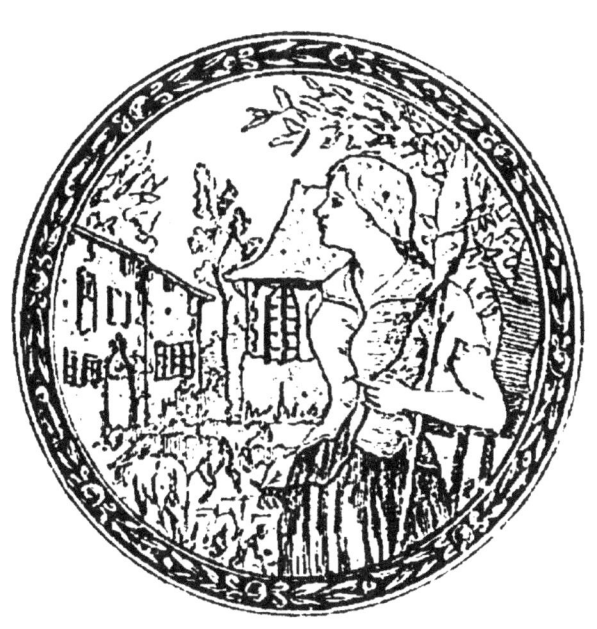

III

Révision du procès de Jeanne d'Arc et réhabilitation glorieuse de la Pucelle d'Orléans par le pape Calixte III, 1456.

Après le triomphe de Reims, le bûcher de Rouen après le Thabor, le Golgotha.

Abandonnée ou trahie par les siens, traîtreusement livrée aux Anglais qui la chargent de chaînes et la soumettent nuit et jour, dans sa geôle, à mille vexations, Jeanne est traduite devant un tribunal vendu à ses pires ennemis ; enfin, par un crime suprême, elle est, comme hérétique et relapse, condamnée au supplice du feu, en vertu de l'inique sentence de juges qui participaient au concile schismatique de Bâle.

Les yeux attachés sur la croix du Sauveur, la Vierge libératrice invoque le nom de Jésus ; elle subit sans murmurer toutes les ignominies, les angoisses, les atroces souffrances d'une longue agonie. Victime résignée, elle accepte cette mort horrible comme rentrant dans l'ordre de sa mission, car ses *Voix* lui ont dit : « *Prends tout en gré ; ne te chaille (soucie) de ton martyre ; tu t'en viendras au royaume de Paradis.* »

> Quand il ne vit plus rien, rien qu'un peu de fumée
> Montant vers le ciel bleu comme un encens vainqueur,
> L'Anglais crut sa victoire à jamais consommée...
> Ton corps était brûlé, mais il restait ton cœur.
>
> O Vierge qu'honora l'outrage de Voltaire,
> Ce cœur est vraiment nôtre et tu nous appartiens :
>

Et puisque Rome veut enfin que l'on précise
Tes droits à la couronne immortelle des saints,
Nous ne voulons pas, nous, que l'on te laisse,
Héroïne à qui Dieu confia ses desseins [1].

Le procès et la mort de Jeanne d'Arc sont bien le couronnement et la consécration de sa mission divine. « Où a-t-on vu — demande avec raison l'un de ses historiens [2] — que le martyre fût un jugement de Dieu contre ses envoyés? Sans sa captivité, plusieurs traits de son caractère seraient demeurés obscurs ; sans son procès, sa mission serait restée dans le demi-jour de la légende ». Le procès de condamnation, les témoignages exceptionnels par le nombre, la compétence et la gravité, recueillis pour la réhabilitation, ont garanti aux âges à venir la certitude des faits merveilleux que la Pucelle avait accomplis. Ces deux procédures constituent en sa faveur un ensemble de preuves incontestables, un monument tel qu'il faut supprimer toute l'histoire, si l'on refuse d'admettre celle de l'héroïne d'Orléans.

C'est au Siège apostolique que la France doit la réhabilitation d'une mémoire si pure et la conservation de l'une des plus belles pages de nos annales. Du haut de l'échafaud de Saint-Ouen, Jeanne s'était écriée : « *De mes dicts et faits, je m'en rapporte à Dieu et à notre Saint Père le Pape* ». Lorsque les affaires publiques eurent été rétablies en France, l'appel suprême de la victime put être enfin entendu. En 1451, à l'instigation de Charles VII, une enquête fut commencée par le cardinal

[1] Poésie lue par M. de Chauvigny à la réunion de la Jeunesse catholique des Écoles, tenue sous la présidence de Mgr Pagis, évêque de Verdun, le 21 février 1890.
[2] H. Wallon.

Guillaume d'Estouteville, légat du Saint-Siége et archevêque de Rouen ; assisté de Jean Bréhal, l'un des deux inquisiteurs de France, le cardinal ouvrit d'office l'instruction, qui demeura alors sans résultat.

Quelques années après, la supplique et les humbles vœux de la famille de Jeanne furent enfin accueillis par Calixte III, qui venait d'être élu pape le 8 avril 1455. Le 11 juin suivant, le Souverain-Pontife institua des juges apostoliques chargés de réviser le procès en vertu duquel la Pucelle avait été condamnée au feu : l'archevêque de Reims, Jean Juvénal des Ursins, Guillaume Chartier, évêque de Paris, et Richard de Longueil, évêque de Coutances, furent délégués par le rescrit pontifical pour procéder à cette révision, avec l'adjonction d'un inquisiteur. Le 7 novembre, un procès nouveau s'ouvrit en grande solennité, à Notre-Dame de Paris. Les informations se firent à Domrémy, à Orléans, à Paris, à Rouen ; cent vingt témoins de tout âge, de conditions et d'intérêts différents, furent entendus : la concordance et la sincérité de leurs dépositions défient toute critique.

Enfin, le 7 juillet 1456, dans la grande salle du palais archiépiscopal de Rouen, les commissaires apostoliques rendirent leur sentence, en présence de Jean et Pierre d'Arc, du représentant de la mère de Jeanne, du promoteur de la cause et de l'avocat de la famille ; la partie adverse fut déclarée contumace. Cette sentence vengeresse cassait et annulait le premier jugement et proclamait hautement l'innocence de la Pucelle. Citons seulement cette phrase du jugement de réhabilitation : « Nous disons, prononçons, jugeons et déclarons que lesdits procès et sentences sont une œuvre manifeste de fraude,

de calomnie, d'iniquité, de contradiction, d'erreur de fait et de droit [1]. »

Étudiée dans ses considérants comme dans son dispositif, la sentence des délégués pontificaux suggère aux historiens bien des réflexions. Nous n'en retiendrons qu'une seule, qui se lie étroitement à notre sujet. « N'est-ce pas un acheminement vers la canonisation, — fait remarquer le P. Ayroles — que le jugement de tant de doctes et saints personnages de l'époque, prononçant que ce n'est pas la réprobation, mais bien l'admiration que méritent les œuvres de la Pucelle ? » [2].

Oui, sans doute ; mais il a fallu plus de quatre cents ans pour mettre en pleine lumière cette douce et sainte figure, que voilait en quelque sorte la fumée du bûcher de Rouen, si bien qu'au XVIe siècle Étienne Pasquier a pu écrire : *Jamais mémoire de femme ne fut plus déchirée.* Après une si longue attente, la procédure historique s'achève enfin. Il était réservé à notre génération de voir commencer le procès canonique qui portera sur les vertus héroïques de « la bonne Lorraine » et sur les miracles obtenus par son intercession.

C'est avec une joie profonde que les catholiques français ont accueilli le récent décret de la Congrégation des Rites, « concernant la cause orléanaise de béatification et canonisation de la vénérable servante de Dieu Jeanne d'Arc, vierge, dite la Pucelle d'Orléans » [3]. La décision qui vient d'être rendue en Cour de Rome a, en effet, une portée considérable. Elle permet d'espérer que le jugement de l'Église ratifiera ce que la voix du

[1] *Procès*, t. III, p. 361, traduction du P. Ayroles.
[2] *Facta dictæ defunctæ magis admiratione quam condemnatione digna existimant* (Pr., p. 359).
[3] V. *l'Univers*, n° du 14 février 1894.

peuple a toujours proclamé, ce que réclame instamment la voix des évêques, en plaçant bientôt l'auréole des élus sur le front de Jeanne d'Arc. Elle laisse entrevoir dans un avenir prochain le jour, appelé de tous nos vœux, où une consécration solennelle donnera une nouvelle patronne à la France très chrétienne et où nous pourrons enfin publiquement invoquer la sainte de la Patrie !

Les verrières qui la glorifient sont donc venues à leur heure. Si, comme l'a dit Bossuet, « toute louange languit à côté des grands noms », là du moins où s'arrête la parole, l'art commence ; il peut produire des harmonies capables de monter plus haut que l'éloquence. Aussi bien, depuis le XVe siècle, l'Art n'a jamais cessé d'affirmer sa croyance à la mission surnaturelle et sainte de la libératrice : toutes ses productions en font foi. Rappelons seulement le fragment des frises du *Catholicon*, dont le projet est conservé à l'École des Beaux-Arts, et la statue de *Jeanne d'Arc, vierge et martyre*, qui fut exposée en 1875, la tête couronnée d'une auréole. Et ce n'est pas une innovation que l'attribution de cet emblème à la Pucelle, car l'iconographie nous montre l'équivalent dans une peinture du temps, récemment découverte, qui représente la Vierge et l'Enfant Jésus, saint Michel et Jeanne d'Arc avec le nimbe [1].

Notre vitrail est une sorte de synthèse où l'allégorie et le merveilleux chrétien viennent en aide à l'histoire, afin de rendre l'idée plus sensible et le tableau plus saisissant. Devant un trône à ses armes, le pape Calixte,

[1] Cf. *Iconographie de Jeanne d'Arc*, par Claudius Lavergne, et Wallon, *passim*.

portant la tiare et les ornements pontificaux, présente
le rescrit ordonnant la révision du procès de condamna-
tion. Une femme à genoux et mains jointes, avec la cou-
ronne et le manteau d'azur semé de fleurs de lis, person-
nifie la France suppliante; l'écusson royal recouvre et
protège des palmes entremêlées de roses. Deux autres
personnages, agenouillés au pied du trône, représentent
la famille d'Arc. A côté, sont groupés l'archevêque de
Reims qui porte le pallium et tient une grande croix, les
autres juges apostoliques, l'illustre Gerson, chancelier
de l'Université de Paris, le grand inquisiteur Jean
Bréhal, enfin le cardinal d'Estouteville auprès du Pon-
tife romain.

La partie supérieure est consacrée à la glorification
de l'héroïne : sur les ailes de l'Archange à la cuirasse
imbriquée d'or, Jeanne s'élève majestueusement vers
le Ciel où l'attendent ses deux Saintes [1] ; la Croix
triomphe et resplendit au-dessus des nuages.

Nous avons entendu critiquer cette composition, en
particulier l'attitude et le mouvement du saint Michel,
quelque raideur dans le costume pontifical, — les tons
blancs et gris, d'un emploi assez difficile, manquent de
chaleur, — enfin la carnation de certaines figures, dont
le coloris et le modelé paraissent mal venus au feu. De

[1] Les statues de sainte Catherine et de sainte Marguerite ornaient
autrefois le rétable d'un autel placé à gauche de l'ancien chœur de
Notre-Dame; malheureusement, ces deux terres cuites qui passaient
pour remarquables, ont disparu pendant les travaux de reconstruc-
tion.

Il y avait aussi dans l'église une chapelle de Sainte-Marguerite,
que Philippe de Troisverlets fit bâtir dans le bas-côté de la nef, sur
le parvis, vers 1630. Nous pensons qu'elle occupait l'une des travées
éclairées par le deuxième ou le troisième vitrail : on aperçoit encore
extérieurement les moulures en granit d'une porte cintrée et surmon-
tée d'un écusson, qui donnait sans doute accès à cette chapelle.

fait, l'ensemble du vitrail nous plaît moins que les précédents. Mais il faut prendre bien garde de se montrer trop sévère : la plupart des œuvres d'art ne sont pas également parfaites. En tout cas, nous pouvons admirer sans restriction les motifs qui décorent le haut de cette verrière.

Dans le médaillon à droite, se détache nettement, sur un fond noir, le profil du chancelier Gerson, surnommé *le Docteur évangélique et très chrétien*, la plus grande voix du XV° siècle et l'auteur présumé de l'*Imitation*. Ce docteur fut l'un des premiers à proclamer le caractère divin de la mission de Jeanne d'Arc. Le lendemain de la délivrance d'Orléans, il avait donné cet avertissement : « Que le parti qui a juste cause prenne garde de rendre inutile par incrédulité, ingratitude ou autres injustices, le secours divin qui s'est manifesté si miraculeusement, comme nous lisons qu'il arriva à Moïse et aux enfants d'Israël ; car Dieu, sans changer de conseil, change l'arrêt selon les mérites. »

L'autre médaillon reproduit les traits du pape Pie II, qui succéda à Calixte III, en 1458. Alors qu'il n'était encore que le cardinal Æneas Sylvius Piccolomini, ce pape avait raconté la vie merveilleuse de la Pucelle. Il constate que, dans son procès, on n'avait rien établi contre sa foi et rend à sa mémoire ce magnifique témoignage : « Ainsi périt Jeanne, vierge étonnante et admirable, qui a rétabli le royaume de France presque ruiné et abattu, et infligé aux Anglais tant de défaites ; qui, devenue chef de guerriers, a gardé au milieu des soldats sa pudeur sans tache... C'est elle qui a fait lever le siège d'Orléans, conquis par les armes le pays compris entre Bourges et Paris, et amené par son conseil la soumission de Reims et le couronnement du roi... Chose digne

de mémoire et qui trouvera dans la postérité moins de foi que d'admiration ! »

Pour figurer dans le grand *Oculus* le triomphe de la vaillante guerrière, l'artiste s'est inspiré d'un sujet des frises du *Catholicon*. Armée de toutes pièces sauf la tête, ainsi que nous l'a décrite le sire de Laval, Jeanne d'Arc traîne l'étendard anglais dont la hampe est brisée. Derrière les pieds de son cheval, on aperçoit le bûcher de Rouen qui s'éteint. Cette composition magistrale se détache avec vigueur, comme une médaille antique, sur champ d'or fleurdelisé.

Il manque à la médaille un exergue, une légende... En attendant que Rome ait parlé, nous emprunterons à l'inspiration du poëte ce vers qui résume nos vœux et les sentiments de la France chrétienne à l'égard de la Vierge-martyre :

Et son bûcher se change en trône dans les Cieux !

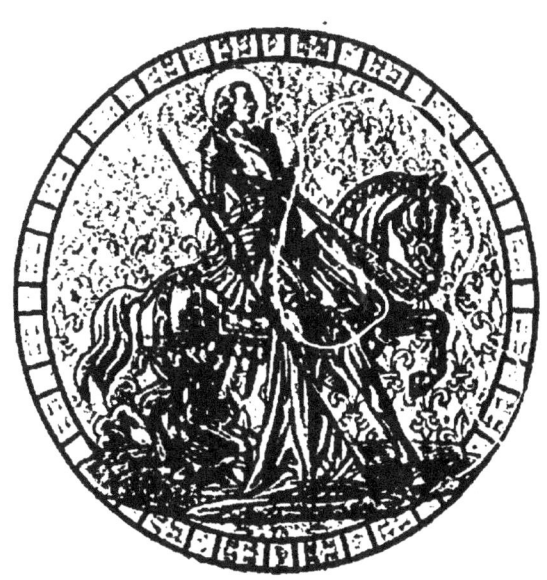

DEUXIÈME PARTIE

Grandes Verrières aux côtés de la Tribune

Si l'art est chose de sentiment, il est aussi, pour une grande part, chose de science et de tradition, a dit Charles Blanc dans son *Histoire des Peintres*. Rien de plus vrai, assurément.

La tendance de nos jours est de revenir à l'éclectisme qui fut la formule des artistes de la Renaissance, surtout des Carrache. Au siècle suivant, Claude Gelée, qu'on a surnommé le *Raphaël du paysage*, ne faisait pas difficulté d'avouer qu'il s'essayait à « travailler à l'Italienne. »

Pour ceux auxquels les choses de l'art sont un peu familières, il est évident que les deux grandes verrières sans meneaux procèdent de l'art italien et spécialement de l'école Bolonaise. Comme éléments décoratifs, on y voit apparaître, à côté de lignes imposantes, ces élégants motifs d'architecture qu'affectionnaient les Maîtres d'Italie et, après eux, notre célèbre Lorrain et son ami Le Poussin : d'une part, la Rome de Léon X, des Médicis et des Farnèse, avec le château Saint-Ange ; de l'autre, la vieille cité des ducs de Mayenne, bien idéalisée sans doute, mais qu'importe ? l'artiste l'a entrevue ainsi, avec les yeux de l'imagination. Combien gracieux aussi, et la *Loggia* aux colonnes

torses et tous ces personnages revêtus des costumes magnifiques de la Renaissance ! On se croirait au *Camp du Drap d'or* ¹.

Pour notre peintre verrier, la couleur semble un moyen de mieux accuser la forme, de faire ressortir davantage ce qu'il tient à montrer avant tout : la fierté ou la délicatesse du dessin, le naturel ou la dignité des attitudes, la souplesse du modelé, l'expression superbe des figures dont le contour s'enchâsse nettement dans le plomb. Telle fut aussi la préoccupation principale et constante des artistes du XV° et du XVI° siècle, dont il subit manifestement l'influence ; entre tous peut-être, ils parvinrent aux plus chaudes intensités de tons, à cet éclat de teintes merveilleux, que l'on admire dans les verrières de cette époque. Les rouges purs, les pourpres riches, les bleus vifs ou éteints, les jaunes splendides, jusqu'aux tons estompés de bistre, sont disposés avec un art consommé, une science profonde du coloris : c'est franc, *non rompu*, ni heurté ; les couleurs complémentaires y voisinent en harmonie parfaite.

Nous reviendrons sur ces vitraux pour donner l'explication de chaque sujet, après en avoir fait l'historique.

¹ C'est à dessein, par une préférence voulue, que l'artiste a conservé le costume plus ample du commencement du XVI° siècle, dans le vitrail représentant Claude de Lorraine.

I

Institution et fondation de la Confrairie du Très Saint Corps de Jésus-Christ en l'église parochiale de Mayne-la-Juhéz, a l'instance et requeste de très noble seigneur Claude de Lorraine duc de Guise et d'Aumale, pair de France et marquis du dict Mayne. XIV° Sept. 1548.

En 1539, il existait à Rome, sous le titre de l'adoration du Sacré Saint Corps de Notre-Seigneur, une confrérie fondée en l'église de Sainte-Marie-sur-Minerve. L'institution de cette confrérie fut approuvée et confirmée par une Bulle du pape Paul III [1], donnée à Rome l'an de grâce 1539, le dernier jour de novembre. Quelques années après (1548), sous le même pontificat, elle était érigée en l'église paroissiale de *Maine-la-Juhéz*, au diocèse du Mans, sur les instances de Claude de Lorraine, seigneur de Mayenne.

Elle fut enrichie de *Pardons et Indulgences de plénière rémission*, par le pape Paul V, dans une Bulle datée de Sainte-Marie-Majeure, l'an de l'Incarnation de Notre-Seigneur 1618. Détruite à la Révolution, cette confrérie fut rétablie dans l'église de Notre-Dame, en 1862.

Parmi les anciens titres conservés aux archives paroissiales, se trouve un vieux manuscrit, recouvert en

[1] Alexandre Farnèse, pape de 1534 à 1549, sous le nom de Paul III, approuva la Société de Jésus (1540), convoqua le Concile de Trente (1542) et fit reprendre la construction de la basilique de Saint-Pierre, en la confiant à Michel-Ange.

parchemin et portant pour titre : *Copies des Bulles de la Confrairie du Saint-Sacrement*. Ces copies sont authentiques: les Bulles furent traduites du latin en français, au commencement du XVII° siècle, et « collationnées au transcript faict aux originaux » par deux notaires apostoliques dont elles portent les signatures. Malheureusement, le premier feuillet de la traduction est adiré ; le deuxième commence par ces mots : « ... Très-grand Sacrement autant quilz ont peu y remedier : Ilz ont ordonné et fondé une Société ou Confrérie de l'un et l'autre sexe soubz le tiltre de l'adoration du Sacré-Sainct Corps de Nostre-Seigneur en ladite eglize de Minerve.... »

Tel qu'il est, ce manuscrit n'en demeure pas moins précieux pour l'église de Notre-Dame. De plus, c'est un document utile à consulter pour l'histoire religieuse de notre pays. A ce double titre, la *Semaine religieuse* de Laval a publié [1] la majeure partie de la traduction faite en 1601 ; nous en reproduisons les parties essentielles. Après transcription de la Bulle de Paul III, approuvant la Confrérie instituée en l'église de la Minerve et en suite de la Constitution [2] publiée *de son propre mouvement* par notre Très Saint Père le Pape, on lit ce qui suit, concernant l'église paroissiale de Notre-Dame :

[1] V. les numéros du 22 et 29 juin 1889.
[2] Cette Constitution porte : « Que toutes et chacunes les autres confréries fondées et instituées, ou à fonder et instituer soubz le tiltre de la reverence et adoration du Très Sainct Corps de Notre Seigneur, usent, jouissent et perçoivent les mesmes privilèges et Indultes données et accordées particulièrement et denomménement à noz chers filz de la Confrérie fondée et instituée dud. Très précieux Corps de Notre Seigneur Jésus-Christ en l'église Sainte-Marie-sur-Minerve, tout ainsi et en la mesme forme comme si lesd. privilèges et Indultes estoient donnés et accordés particulièrement et denomménement à chacune desd. Confrairies. »

« Et Nous, ayans meurement et a loysir veu et recongneu ces presentes Lettres et *le propre mouvement* y comprins, et le tout diligemment consideré et retrouvé n'y avoir aucun deffault, ny soupson ou doubte de deffault esd. Lettres,

« A l'instance et Requeste de tres-noble Seigneur, Claude de Lorraine [1] duc de Guyse et d'Aulmale, pair de France et marquis du Mayne, Nous avons faict rediger et mettre en forme gratis, et por l'amour de Dieu, ceste presente coppie et transcript publicq par le greffier soubzsigné de lad. Confrairie de Sainte-Marie de Minerve, pour servir a l'institution et fondation de de la Confrairie du Tres-Sacré Corps de Jésus-Christ en l'église parrochiale de Mayne-la-Juhéz [2] du diocèse du Mans, ou d'un autre, pourveu que pareille et semblable grace n'aye point esté par Nous cy devant donnée a ladicte eglise parrochiale. Decernons que l'on aye et apporte telle foy et creance a ceste presente coppie et transcript publicq, comme l'on auroit et apporteroit aux

[1] Né en 1496, mort en 1550. Pour témoigner son estime à Claude de Lorraine, le roi François I^{er} érigea en sa faveur la terre de Guise en duché et pairie, l'an 1527 : ainsi, il fut le premier prince étranger qui ait été fait duc. En 1544, il obtint du même roi des Lettres patentes portant union des baronnies, terres et seigneuries de Mayenne, Sablé et la Ferté-Bernard, et des châtellenies d'Ernée et du Pontmain, et leur érection en marquisat pour être tenu à une seule foi et hommage de la couronne de France *(Histoire des Seigneurs de Mayenne)*.
Ses armoiries se trouvent au bas du vitrail, à droite : *Coupé de huit pièces, quatre en chef, quatre en pointe ; au 1^{er} de Hongrie, au 2^e d'Anjou-Sicile, au 3^e de Jérusalem, au 4^e d'Aragon, au 5^e d'Anjou, au 6^e de Gueldres, au 7^e de Flandre, au 8^e de Bar ; et sur le tout, de Lorraine.*

[2] « Mayenne, qu'on prononce Mayne » dit (en parlant de la vieille cité des Juhel) M. de Miroménil, Intendant de la Généralité de Tours, dans ses *Mémoires dressés par ordre du roi en 1697*. Cette prononciation est encore usitée, de nos jours, dans les campagnes qui avoisinent Mayenne.

originaulx et propre mouvement s'ilz estoient veuz, montréz et representéz. En foy et tesmoignage de toutes et chacunes les choses susd. Nous avons commandé et faict soubzsigner par led. secretaire, publier, appendre et attacher nostre sceau ausd. presentes Lettres, coppies, transcript et instrument publicq.

« Donné à Rome, en Nostre hostel, lan de grace mil cinq cens quarante huict. Indiction sixiesme. Le quatorziesme jour du mois de septembre, lan quatorziesme du pontificat de Nostre Tres Sainct Père en Dieu, Paul troisiesme par la grace de Di... Pape, presentz les sieurs Jordain, Buccabella, et Cæsar de Thedallinis, citoyens de Rome, tesmoingtz pris et appelléz à ce que dessus.

« Moy Genes. Bultholus, greffier du thresor des Chartres de la Court de Rome, et secretaire de lad. Confrérie, par le commandement qui m'a esté faict comme dessus, j'ay soubzscript et publié, et pour confirmation de ces susd. j'ay apposé mon nom, cognom, et mon seing accoustumé gratis, en tout pour l'amour de Dieu, horsmis l'escripture laquelle a esté payé un ducat d'or en or de la Chambre, signé Genesina Bultholz, avec une devise accoste où Il y a une croix double, G. et B. et au dessous « *Veritas odium parit* », scelé en cire rouge dans une boitte de fer blanc pendant avec lacqs de soye rouge.

« Veu et Receu en ce diocèse du Mans [1] la publica-

[1] L'évêque du Mans était alors le cardinal Jean du Bellay de Langey qui, en 1547, avait succédé à son frère René du Bellay. Mais bientôt il se retira à Rome, où le privilège de son âge le fit nommer évêque d'Ostie. Il eut pour successeur, sur le siège de saint Julien, le cardinal Charles d'Angennes de Rambouillet (1556).

A gauche et au bas du vitrail, sont les armes de Jean du Bellay : d'argent à la bande fuselée de gueules, accompagnée de six fleurs de lis d'azur mises en orle, trois en chef, trois en pointe. (*Gallia purpurata*).

tion des indulgences de la Confrarie cy dessus escripte, et dont l'exécution d'icelles plaist, sauf les droictz parrochiaulx. Faict au Mans le dixiesme jour de febvrier, l'an de Nostre-Seigneur mil cinq cens quarante neuf. Signé Mitard.

« Les bulles apostolicques dont les coppies sont cy dessus transcriptes ont esté traduictes du latin en françois en tant que la propriété du langage françois la peu permettre, sans y rien varier nuire ny changer de substance et collationnées au transcript faict aux originaulx d'icelles par nous notaires apostoliques a Paris soubzsignez, le cinquesme jour de juing mil six cens ung ». Signé : Bourgeois, notaire pub., et De Lallié, not., avec parafes.

Pendant les années qui suivirent la fondation de la confrérie du Saint-Sacrement en l'église de Notre-Dame, il fut fait en sa faveur de nombreux dons et legs qui sont consignés dans l'inventaire des titres et papiers de la Fabrique, arrêté par les officiers et le greffier de l'Hôtel-de-ville de Mayenne, le 16 janvier 1659.

Au centre du vitrail, le pape Paul III, portant la tiare et les plus riches ornements pontificaux, est assis sous un dais orné de ses armes ; entouré des cardinaux et de la Cour romaine, il bénit l'assistance. La tête, magnifique d'expression, reproduit la finesse et le modelé des portraits du temps. Sur les degrés du trône, Claude de Lorraine, revêtu d'un manteau de brocart bleu, fourré d'hermine, s'incline devant le Saint-Père et reçoit de sa main les Lettres apostoliques. A ses côtés, les dames de Mayenne sont agenouillées et mains jointes. Derrière lui, le curé de Notre-Dame en surplis, avec l'aumusse sur le bras, et un moine au profil de

camée antique; puis, un groupe de seigneurs et de familiers, au-devant de la *Loggia* décrite plus haut, dans laquelle on aperçoit quelques nobles italiennes.

Au fond, dans l'entre-colonnement, la vue de Rome et d'arbres élancés, qui se profilent à l'horizon sur le ciel d'azur.

Dans la partie supérieure, deux anges aux robes flottantes, dont l'attitude et les figures suaves rappellent la manière de Filippo Lippi et du Pérugin, supportent : le premier, un ostensoir d'or ; le second, un phylactère avec l'inscription *Indulgentiæ*.

L'ensemble de cette scène, au caractère grandiose, remet en mémoire certaines compositions de Melozzo da Forli qui, de son temps, fut réputé un peintre incomparable, ou encore quelque grand tableau du Dominiquin : les ornements sont drapés avec autant d'ampleur ; le geste a la même onction, la même noblesse.

II

CONSÉCRATION DE LA VILLE ET PAROISSE DE MAYENNE A LA GLORIEUSE VIERGE MARIE EN L'HONNEUR DE SON ASSOMPTION, FAITE EN L'ÉGLISE PAROCHIALE DE NOTRE-DAME, LE 8 AOUT 1621.

Les maux qui affligèrent la France pendant les troubles de la guerre civile, vers la fin du règne de Henri III, avaient été vivement ressentis par la ville de Mayenne. Les différents partis s'en rendaient maîtres alternativement et elle dut subir plusieurs sièges ; le dernier dura dix-sept jours, pendant lesquels il fut tiré près de cinq cents coups de canon. Dans les registres de la paroisse du faubourg de Saint-Martin, Macé de l'Etang, qui en était alors curé, remarque que « le 14 du mois d'aoust 1592, on battit de son presbytère le petit château ; le lendemain, jour de la fête de l'*Assomption* de la Sainte Vierge, les assiégés se rendirent et sortirent bagues sauves, avec permission de se retirer à Laval et dans le voisinage ». Il ajoute que les églises de Notre-Dame et de Saint-Martin furent pillées, aussi bien que celles des paroisses d'alentour, où les habitants avaient caché leurs meilleurs effets [1].

Après l'extinction de la Ligue et la conclusion de la paix, les habitants de Mayenne rentrèrent enfin dans le calme, sous le gouvernement des princes de Lorraine, leurs seigneurs. Le célèbre duc de Mayenne étant mort le 3 octobre 1611, son fils, Henri de Lorraine, deuxième

[1] *Histoire des Seigneurs de Mayenne.*

du nom, fit son entrée solennelle dans la ville, en 1614. Il y fut reçu par le clergé, qui alla au-devant de lui, croix levée, par les officiers et avocats en corps, et par les bourgeois en armes. Il fut complimenté par les députés de ces trois états.

Au témoignage de Guyard de la Fosse, auquel ces détails sont empruntés, ce prince « imita ses illustres ancêtres dans leur zèle pour la religion catholique et romaine et fut, comme eux, un redoutable ennemi des huguenots, sur lesquels il prit plusieurs villes. Celle de Mayenne a toujours été sur cet article dans les mêmes sentiments que les princes de Lorraine, ses seigneurs, et l'on n'y a jamais souffert aucune personne de la religion prétendue réformée. »

On voit, en effet, au commencement du xviie siècle, la population Mayennaise manifester sa foi religieuse par des actes pieux et de nombreuses fondations.

Les R. P. Capucins venaient d'établir au Mans une maison de leur ordre, en 1602. On s'empressa de les demander à Mayenne : nous en trouvons la preuve dans un acte d'assemblée des « gens d'église, officiers, bourgeois et habitans de la ville et forbourgs de ceste ville », passé devant Gervais Roullois et Nicolas Le Clerc, notaires royaux, le 16 avril 1606[1]. Le nouveau couvent ne tarda pas à être bâti, aux frais des habitants, dans « le champ de la Grange, contenant deux journaux et demy, situé près le lieu et domaine de la Grange,

[1] Nous avons donné un extrait de cet acte, d'après la copie délivrée par Jehan Esnault, notaire royal, en vertu des commissions de M. le sénéchal du Mans, le 11 mars 1611. V. la *Semaine Religieuse* du 10 août 1889 et le *Bulletin de la Commission historique et archéologique de la Mayenne*, 1er trim. de 1890 : les pièces concernant cette fondation y sont décrites et analysées.

aboutant... au grand chemin comme l'on va de ceste ville a la chappelle de Monsʳ Sᵗ Leonard... » ; et l'église des Capucins fut consacrée par l'évêque de Saintes, le 21 octobre 1609.

Quelques années après, le 24 juillet 1623, les ecclésiastiques, officiers, bourgeois et habitants des deux paroisses, assemblés dans l'auditoire public jusqu'au nombre de quatre cents ou plus, acceptent les propositions de René Pitard [1], sieur d'Orthes et de Beauchesne, lieutenant général de Mayenne, et de Jehanne Helyand, son épouse, pour fonder un couvent de religieuses appartenant à la congrégation de Notre-Dame du Calvaire. François Tribondeau, curé de Mayenne, fit la bénédiction de l'église, y porta le Saint-Sacrement et y introduisit les religieuses le 3 novembre 1629.

« Le zèle de la maison du Seigneur, — rapporte encore l'abbé de la Fosse, — qui se fit voir à Mayenne par l'établissement de ces deux couvents, excita en même temps plusieurs personnes de piété à augmenter leur église paroissiale. René Bazogers, élu, fit bâtir la chapelle de Saint-René ; Pierre du Ronceray, prêtre, celle de Saint-Denis ; René Labitte, juge, celle des Anges, nommée aujourd'hui de Saint-Crépin ; René Le Bourdays, juge criminel, celle des bas-côtés de la nef, où est maintenant l'autel du saint enfant Jésus ; Philippe de Troisverlets sieur de Coulonge, celle de Sainte-Marguerite, dans le bas-côté de la nef, sur le parvis. »

Il y a quelques années [2], nous avions appelé l'attention sur un document retrouvé dans les archives de la

[1] Ce nom est inscrit le premier sur le tableau des bienfaiteurs des hospices de Mayenne.
[2] V. Sem. Rel. déjà citée.

paroisse Notre-Dame et portant la date du 8 août 1621. C'est la copie authentique d'un acte d'assemblée des paroissiens et habitants, passé devant Jehan Rivière et Jehan Esnault, notaires royaux du Mans et du Bourgnouvel, demeurant ville de Mayenne. En voici un extrait, qui servira à l'intelligence du vitrail :

« Furent presents et personnellemens establis venerable et discret M⁰ Jullien Aubert prestre, licentyé ès droitz et curé de l'église de Notre-Dame de Mayenne [1], M⁰⁰ Simon Ballesguier, Robert Girard [2], François Lebrun, Michel Dubreil, Jaques Perrier, Jehan Rousiere, Louys Beaumanoir, Jehan Tronchay, Pierre Trochery, Jehan Legras [3], Jehan Brocier, Maturin Rousiere, Pierre Bruneau, Antoine Gaisne, Nicolas

[1] Dès 1606, on trouve le nom de Julien Aubert, curé de Notre-Dame. La cure était vacante en 1626 ; on sait qu'elle était à la présentation du Chapitre du Mans. Le clergé de cette paroisse, l'une des premières du diocèse, se composait alors d'une trentaine d'ecclésiastiques.

[2] Né en la paroisse de Notre-Dame en 1575, prêtre bénéficier de la chapelle des Contans, principal du collège de Mayenne, puis aumônier des Ursulines du Mans, où il mourut le 5 décembre 1658, Robert Girard n'est pas inconnu dans l'histoire religieuse et littéraire du Maine. On lui doit un traité intitulé : *Le livre des prédestinez* ; Dom Piolin le cite parmi les personnages dont s'honore l'Église du Mans.

[3] Vicaire de Mayenne et ensuite curé de la Dorée, mort en 1650. Les pieuses libéralités de Jehan Legras enrichirent l'église de Notre-Dame : ce fut lui qui fit construire l'orgue, en 1637, et donna plus de 300 livres de rente annuelle pour l'entretien d'un organiste ; il fit bâtir la chapelle de Saint-Eloi et la sacristie qui est dessus, dit l'abbé de La Fosse. Il recueillit de quoi faire bâtir les deux chapelles des bas-côtés, où sont les fonts baptismaux et les bancs des écoliers.

Aujourd'hui, l'on retrouve encore, dans l'église, la trace des constructions faites à cette époque. Sur le pilier en granit à gauche de la porte de la sacristie, au-dessous de la croix de consécration tracée en 1800, a été gravée l'inscription : ASSISE LE 8 SEPTEMBRE 1635, avec une croix sur socle à gradins. Évidemment, cette inscription et la croix qui la surmonte rappellent le souvenir de la bénédiction d'une première pierre.

Lefaucheux, Jullien Caret, René Guillier, Michel Guérin, Jullien Girault, Jehan Manceau, Pierre Bouvet, Jehan Cornu, Georges Goret, René Gandais, Geoffroy Crochais, Pierre Placeau, Jaques Gasté, prestres, Matieu Normant, diacre, et Pierre Razeau, soubsdiacre, tous dem^t en lad. ville de Mayenne et habituez en lad. église;

« Et encore honorables personnes, M^{res} René Labitte[1], juge general civil et criminel au duché de Mayenne, René Pitard s^r d'Orthes[2], lieutenant general civil et criminel aud. duché, François Perrier, procureur general, Jaques Duchesnay, escuyer, provost de la maréchaussée[3], René Billard, assesseur, Michel Chevalier, procureur du Roy en lad. mar^{ée}, Claude Gaudin s^r de Berron, grenetier, Jaques Espinay s^r des Frogeryes, grenetier, René de Bazogers s^r de Grazay, contrôleur au grenier à sel, Jaques d'Orbes, élu[4] particulier, Pierre Chevalier, procureur du Roy en l'Election dud. Mayenne, Jehan Viel[5], escuyer, s^r de Torbechet, François de Fournier s^r de Frambourg, Jehan Martin s^r de la Roche, Louys Gastin s^r de la Provostière, Robert Gastin s^r de Vileray, Pierre Richard s^r de la Meriere, M^e Maturin Mimbray, docteur en medecine, Jehan Labitte s^r de la Roussignere, Richard Lefebvre

[1] Descendant de Jacques Labitte, titulaire de la même charge en 1560 ; Cujas cite ce jurisconsulte avec éloge.

[2] Fondateur du couvent des religieuses bénédictines du Calvaire, mort vers 1630 et inhumé dans leur église (ancienne chapelle du Petit Séminaire).

[3] Ce prévôt de la maréchaussée était, à proprement parler, un lieutenant du prévôt du Mans.

[4] Le siège de l'Election fut établi à Mayenne, en 1635. Il n'y avait auparavant qu'un élu particulier.

[5] L'un de ses descendants devint, en 1662, juge général civil au duché de Mayenne, et fut maire perpétuel héréditaire de la ville jusqu'en 1717.

sʳ de Loyere¹, Jehan Gaudin sʳ de Loginiere, François Fourmy sʳ de la Mussardiere, Denis d'Orbes, receveur des tailles pour le Roy, Jehan Desnoes, marchant de draps de soye, Jehan Houdry, Mᵉ René Samoyau, docteur en medecine, Mᵉ François Moreau, François Lemaistre, Guillaume Rousiere et Mᵉ François Trihan sʳ de Verrieres, Tous paroissiens et habitans de lad. ville et paroisse de Mayenne,

« Lesquels meus (*mus* de devotion a la Sacrée et Glorieuse Vierge Marye en l'honneur de L'ASSUMPTION de laquelle leur Eglise parochialle est fondée², à ceste ocasion, desirant suivre et imiter la pieté de leurs devantiers, se sont ce jourd'huy devotement congregez et assemblez en l'honneur d'icelle Vierge Notre Dame, au chœur de lad. eglise a lyssue de la grande messe parochialle au son de la cloche, avec la plus grande partye des autres paroissiens et habitans pour se voüer tous ensemble a icelle bien heureuse Vierge et eriger en son nom une Confrarye en laquelle . . jà grand nombre de confreres et seurs inscritz, etc... ;

« En laquele congregation et assemblée tous les susd. nommez ont protesté ne l'avoir faite que par le bon plaisir et aucthorité de Monseigneur Nostre Révérend

¹ Il eut trois enfants, dont l'un François Lefebvre, sʳ d'Argencé, écuyer, conseiller du roi, élu en l'Élection de Mayenne, épousa en 1613 Jeanne Thébaudin d'une famille noble du Vendômois. — La Loyère, restée dans la mouvance de l'abbaye de Fontaine-Daniel jusqu'à la Révolution, était une châtellenie qui avait droit de dime dans la paroisse d'Aron. — V. *l'Abbaye de Fontaine-Daniel*, par Edm. Leblanc. Mayenne, Poirier-Bealu, 1892.

² *In ecclesiâ Beatæ Virginis apud Meduanam*, dit le moine Jean de la Fustaye, relatant la solennelle bénédiction des Croisés, dont nous avons parlé en commençant et qui eut lieu, dans cette église, le 10 avril 1158. — L'obligation de célébrer la fête de l'Assomption était établie en France, dès le IXᵉ siècle ; mais le *Vœu de Louis XIII* ajouta beaucoup à sa solennité.

Evesque du Mans [1] ou de Messieurs les vénérables grands vicaires, auquel Seigneur ils ont recours pour laprobation d'icelles confrairies... »

On remarquera que cet acte solennel de consécration est antérieur au *Vœu de Louis XIII*, par lequel ce prince mit sa personne et son royaume sous la protection de la sainte Vierge, le 10 février 1638 [2]. Il est digne de l'esprit d'un siècle où le Souverain, comme les particuliers, tenait à honneur de professer hautement son inviolable attachement à la religion. A ce titre, il méritait d'être rappelé au souvenir des fidèles, dans l'une des grandes verrières de l'église Notre-Dame.

L'artiste a représenté, devant le maître-autel, Julien Aubert, curé de Mayenne, debout, avec ses insignes, et montrant le ciel. Le clergé de la paroisse l'entoure ; par une réminiscence des plus heureuses, l'un des person-

[1] Charles de Beaumanoir de Lavardin, sacré en 1610, mort en 1637. Dans le bas du vitrail, au milieu d'élégants cartouches, on a reproduit les armoiries de cet évêque du Mans : *Écartelé au 1er et 4e, de Beaumanoir, qui est d'azur à onze billettes d'argent, posées 4, 3 et 4 ; au 2e et 3e, de Carmain, qui est d'argent au lion d'azur, écartelé d'or à trois fasces de gueules ; sur le tout, de Béarn, qui est d'or à deux vaches passantes, de gueules, posées l'une sur l'autre, accornées, accolées et clarinées d'azur ;*
Et celles de Henri de Lorraine II, duc de Mayenne : *d'or à la bande de gueules, chargée de trois alérions d'argent posés aussi en bande.* On sait que ce prince fut tué d'un coup de mousquet qu'il reçut dans l'œil, au siège de Montauban, le 20 septembre 1621.
[2] Cet acte de Louis XIII fut solennellement abrogé, le 14 août 1792, par l'Assemblée législative ; Louis XVI venait d'être arrêté depuis trois jours. — La déclaration de Louis XIII a été rétablie par un édit d'août 1814. — Le 14 août 1831, l'acte du don de la France à Marie a été de nouveau solennellement révoqué et M. de Montalivet en a notifié la suppression à la France. — Tel était l'état officiel de ce vœu du 10 février 1638, lorsque le 11 février 1858, après 220 ans, la Vierge de Lourdes est apparue, fidèle au pacte qui la liait à la France, et a établi le plus extraordinaire de ses sanctuaires au XIXe siècle (*Le Pèlerin*, n° du 15 février 1891).

nages ecclésiastiques rappelle le costume traditionnel et les traits de saint Vincent de Paul. Au premier plan, à côté du diacre en dalmatique, un capucin agenouillé s'incline profondément. Sa longue robe de bure fait un harmonieux contraste avec la couleur rouge et les plis largement drapés de la toge mise en regard. Dans cette autre figure aux traits fins et austères, on reconnaît sans peine le juge général civil et criminel au siège ducal, René Labitte, l'un de ces magistrats de devoir et de tradition qui eût pu dire, — comme le fit plus tard son compatriote Dupont-Grandjardin : « Lorsque j'étais appelé à prononcer sur la vie d'un homme, je jeûnais trois jours auparavant. »

A genoux, un cierge à la main, le premier magistrat de la Ville et duché-pairie [1] de Mayenne lit dévotement l'acte de consécration solennelle que l'on connaît. Auprès de lui, sont le lieutenant général René Pitard, fondateur du Calvaire et bienfaiteur des pauvres, le procureur général François Perrier, les autres magistrats et officiers de la Barre ducale, de la Prévôté, de l'Election, les notables ; on aperçoit aussi quelques dames, aux élégants costumes de l'époque. Ce tableau, remarquable par l'intensité du sentiment religieux, est encadré et couronné par de riches et gracieux motifs d'architecture du XVIIe siècle.

A la partie supérieure du vitrail, dans une gamme de tons savamment éteints et dégradés, le peintre, s'inspirant des *Primitifs*, a placé l'Assomption et le couronnement de Notre-Dame dans le Ciel. Nous admirons sans réserve la composition et le mouvement du groupe d'anges et de la Vierge Marie ; cette figure est vrai-

[1] En 1573, Charles de Lorraine avait obtenu, du roi Charles IX, l'érection du marquisat de Mayenne en duché-pairie.

ment belle, idéale et sans tache : *tota pulchra es, Virgo Maria, et macula non est in te.* L'ensemble a la suavité des fresques du peintre *angélique* de Fiesole, de ce maître qui — comme l'a dit un fin critique, — a prolongé, en pleine Renaissance, les méthodes de l'âge antérieur.

Sans vouloir pousser trop loin l'analyse, il nous sera bien permis de relever une analogie frappante entre le diacre, ici représenté à genoux, et celui qui tient le calice dans la fameuse toile de Domenico Zampieri, *la Communion de saint Jérôme.* Ce sont mêmes dalmatiques à franges, mêmes cordelières aux glands lourds de tresses d'or qui retombent sur les épaules, mêmes tuniques dont les manches, émergeant avec ampleur, sont ornées de riches dessins en réserve sur le fond. Les élégantes draperies des robes et des costumes, leurs plis profonds et fouillés rappellent aussi la manière de l'école Bolonaise.

En somme, l'artiste a eu raison : c'est un devoir de profiter de l'œuvre de ces peintres, qui ont si libéralement dispensé la leçon et l'exemple.

TROISIÈME PARTIE

Côté du Presbytère

Dans les fenêtres du côté gauche de la nef, il y avait des restes d'anciens vitraux qui, selon les connaisseurs, se recommandaient par de réelles qualités de dessin et de coloris. Si incomplets qu'ils fussent, ces morceaux et notamment quelques figures de prophètes méritaient d'être préservés d'une destruction complète, en raison de l'intérêt archéologique qui s'y rattache. Ils ont été photographiés sur place, avant la pose des nouvelles verrières ; ensuite, l'on a détaché chaque médaillon ou fragment de scène, en prenant toutes les précautions usitées en pareil cas.

M. l'abbé Angot qui, d'ailleurs, ne les avait pas vus, supposait que ces fragments de vitraux pouvaient être attribués à Simon et David de Heemsee, peintres verriers à Moulay près Mayenne (1543-1567), et sortaient vraisemblablement de leur atelier de la Bretonnière, le seul connu au Bas-Maine. Et, de fait, dans une récente étude, consacrée à ces deux artistes [1], il cite les documents suivants, qui nous les montrent travaillant pour l'église Notre-Dame de Mayenne :

« En 1557, le 5 novembre, M⁰ *Simon, peintre et vitrier,*

[1] *Simon et David de Heemsee...* par l'abbé A. Angot. — Mamers, Fleury et Dangin, 1893.

demeurant à Moulay, reçut la somme de quatre livres dix sols « pour la réparation et relief des deux panneaulx de la grant victre du crucifiment estant en la ditte grant église ». En 1560, il exécutait un travail plus considérable qui lui fut payé 45 livres ; il s'agissait de « relever et rassoir en plomb neuf la grant victre du bas du chœur ». Les comptes de fabrique de l'année 1564 mentionnent une autre œuvre importante, pour laquelle on lui donna « unze escuz pistolets par une part et quinze sols par autre, prix convenu avec luy pour relever la vitre de Jessé, icelle rassoir en plomb neuf et refaire le panneau du haut de la vitre et l'image de Nostre-Dame y estant peincte ». Enfin, en 1567, maître Simon travailla encore à peindre « des pièces de la vitre de la Resurrection qui avoient esté brisées » ; mais ce fut son dernier travail et, dès l'année suivante, c'est le « vitrier d'Ambrières » qui répare, moyennant un modique salaire, la vitre de Jessé.... On peut donc supposer que notre artiste disparut du pays, cessa de travailler, ou mourut en l'année 1567. »

David de Heemsee n'est signalé que par un seul acte de la fabrique de Notre-Dame (du 7 mars 1557, v. s.), dans lequel on le qualifie *peintre* et non *peintre et vitrier* comme son frère. Provisoirement et jusqu'à la découverte de renseignements plus explicites, M. l'abbé Angot ne lui donne pas d'autre titre, tout en croyant qu'il était, pour son art, associé de l'atelier de la Bretonnière.

De son côté, M. Champigneulle a examiné quelques fragments des vieux vitraux, enlevés avec soin par ses ouvriers, et croit pouvoir affirmer qu'ils ne remontent pas à une époque antérieure au XVIIe siècle. Son appré-

ciation est d'ailleurs corroborée par la date de construction (1635), que porte l'un des pilastres en granit du bas-côté, comme on l'a vu plus haut.

Il y a lieu d'espérer que ces curieux spécimens de l'art ancien, une fois enchâssés dans de nouveaux plombs, seront placés en évidence, à l'intérieur des fenêtres de la sacristie ou du presbytère de Notre-Dame. De la sorte, on pourra les étudier à loisir et prendre parti en connaissance de cause.

I

Entrée à Mayenne du Cardinal de Cheverus, archevêque de Bordeaux, et réception solennelle de Son Éminence par les Autorités, sur la place de l'Hôtel-de-Ville, 1836.

Le cardinal de Cheverus est l'un des plus célèbres enfants de Mayenne, on peut dire sa plus belle illustration.

Dès 1844, huit ans après la mort de l'archevêque de Bordeaux, sa ville natale lui élevait, sur la place qui porte aujourd'hui son nom, une statue coulée dans le bronze par David d'Angers. L'inauguration du monument eut lieu avec la plus touchante solennité, en présence de Monseigneur Bouvier, évêque du Mans, et de Monseigneur George, évêque de Périgueux, neveu du cardinal, au milieu d'une foule prodigieuse accourue de toutes parts.

Un demi-siècle s'est écoulé, sans rien enlever à la gloire de cette grande figure, qui s'impose au respect et à l'admiration de la postérité. L'éloge de Monseigneur de Cheverus est dans toutes les bouches ; le souvenir de ses bienfaits, de sa bonté paternelle et de ses vertus sacerdotales, est encore présent dans tous les cœurs ; en un mot, sa mémoire vénérée demeure, plus inébranlable que le bronze lui-même, *perennius œre*.

La Vie du Cardinal de Cheverus a été écrite par M. Hamon[1], curé de Saint-Sulpice, ancien directeur

[1] Cette œuvre parut d'abord sous le nom de son oncle, Jean Huen-Dubourg, ancien Eudiste retiré comme prêtre habitué au Pas,

du Grand Séminaire de Bordeaux. Ce livre, puisé aux meilleures sources, fut récompensé par l'Académie Française, qui décerna à l'auteur un prix de deux mille francs. Il semble hors de propos d'en faire ici une analyse, qui serait forcément aussi aride qu'incomplète. Mais ne convient-il pas, au moins, de rappeler les dates principales d'une existence si noblement remplie par l'apostolat, et d'esquisser quelques traits de cette douce figure ?

Jean-Louis-Anne-Madeleine Lefebvre DE CHEVERUS naquit à Mayenne le 28 janvier 1768, d'une famille [1]

paroisse dont avait été curé M. Jacques Le Huen-Dubourg, mort en 1805. (Paris et Lyon, Périsse, 1837 et 1848, in-8 ; 1842 et 1850, in-12). Les éditions suivantes portent la mention *par M. le curé de Saint-Sulpice*, mais n'indiquent pas le nom de l'auteur, conformément à la règle des Sulpiciens.

M. Hamon était le grand-oncle de M. Paul Dubourg, docteur en médecine, auquel nous devons ces détails peu connus.

[1] Nous croyons être agréable aux curieux d'histoire locale, en donnant ici la généalogie du cardinal :

I. Jean Lefebvre de Cheverus, sénéchal de Savigny, épousa, dans les premières années du XVIIe siècle, Marguerite des Aulnoys, qui descendait des de Cotteblanche, dont entre autres enfants :

II. René Lefebvre de Cheverus, conseiller du roi et assesseur en la maréchaussée ; il épousa Renée Aubert ou d'Aubert, dont :

III. René Lefebvre de Cheverus, écuyer, premier assesseur en la maréchaussée. Il s'allia à Renée Taiguier, arrière-petite-fille du grand jurisconsulte Labitte, d'où Jean-Louis qui suit :

IV. Jean-Louis Lefebvre de Cheverus, conseiller du roi, avocat à la barre ducale de Mayenne et bailli de Savigny, eut de son second mariage avec Marie-Françoise Le Bourdais : 1° Louis-René, qui devint curé de Notre-Dame ; 2° Jean-Vincent-Marie, qui suit ; 3° Julien-Jean-François Lefebvre de Champorin, qui fut lieutenant-général de la ville et du duché de Mayenne.

V. Jean-Vincent-Marie Lefebvre de Cheverus, juge général civil et de police, s'unit à Anne-Charlotte Le Marchand des Noyers. De ce mariage sont issus, entre autres : Jean-Louis-Anne-Madeleine, dont nous esquissons la vie ; et ses deux sœurs, M^{me} George et M^{me} Le Jariel. — Un fait qui n'a pas encore été signalé, croyons-nous, c'est qu'il était jumeau avec Julien-Madeleine, lequel dut mourir en bas âge *(Notes communiquées par notre collègue et ami M. Leblanc, avec son obligeance accoutumée)*.

ancienne dans la magistrature et honorée de l'estime générale. Il fut ordonné prêtre le 18 décembre 1790, à la dernière ordination publique faite à Paris, durant la Révolution. Après l'avoir nommé vicaire à Notre-Dame et chanoine de sa cathédrale, Mgr de Jouffroy-Gonssans, évêque du Mans, lui envoya le titre de sa nomination à la cure de Mayenne, vacante par la démission de son oncle (qui mourut le 19 janvier 1792), en même temps qu'il lui conférait les pouvoirs de vicaire général.

Bientôt forcé de quitter la France, M. de Cheverus devient chapelain à Londres et grand vicaire de Mgr de Hercé, évêque de Dol. En 1796, il passe en Amérique comme missionnaire, pour évangéliser la Nouvelle-Angleterre et les tribus sauvages. Le 1er novembre 1810, il est sacré premier évêque de Boston.

En 1823, Louis XVIII le rappelle en France et le nomme à l'évêché de Montauban. Trois ans après, il était promu au siège métropolitain de Bordeaux.

Pair de France, conseiller d'État, commandeur de l'ordre du Saint-Esprit, proclamé cardinal le 1er février 1836, Mgr de Cheverus mourut à Bordeaux le 19 juillet suivant, le jour même de la fête de saint Vincent de Paul, « dont il avait, sous plus d'un rapport, reproduit les vertus. »

Sa mort fut un deuil public et causa d'unanimes regrets dans les deux mondes. Il n'en pouvait être autrement, car le connaître c'était l'aimer.

Les paroles de saint Jean dans l'assemblée des fidèles, *aimez-vous les uns les autres*, avaient inspiré sa devise et étaient devenues la règle de sa conduite. Sa charité, dit son biographe, avait des entrailles pour toutes les infortunes et un instinct de compassion qui l'intéressait aux choses du prochain comme aux siennes propres,

au point qu'il était touché de la peine et des angoisses d'autrui, comme s'il les eût éprouvées lui-même, et il pouvait bien dire avec l'Apôtre : « Qui souffre, sans que je souffre avec lui? *Quis infirmatur, et ego non infirmor ?* »

Pour apporter quelque soulagement à l'âme frappée par l'adversité, il n'y avait rien qui lui coûtât et qu'il n'entreprît. Bien des traits remarquables de sa charité ont été rapportés et sont devenus populaires. En voici un nouvel exemple, ajouté à tant d'autres ; il s'agit d'une lettre inédite [1] du Cardinal, que nous sommes heureux de placer sous les yeux du lecteur :

Archevêché de Bordeaux Bordeaux, le 26 avril 1836.

Monsieur,

Une veuve éplorée et peu fortunée vous expliquera sa situation. Elle croit qu'il est en votre pouvoir de lui procurer une place qui allégeroit sa détresse. Elle m'est recommandée par des amis respectables et je sais que vous serez heureux, si cela est en votre pouvoir, de consoler l'affliction et de procurer des ressources à l'infortune.

Agréez l'assurance de mon sincère et respectueux attachement.

† JEAN, *Cardinal Archev. de B.*

A M. Ruelle, Directeur des Contributions Indirectes.

[1] L'original est en la possession de M. Goupil, imprimeur-libraire, auquel nous devons la communication de ce document, d'autant plus intéressant qu'aucune publication n'a réuni les lettres de Mgr de Cheverus.

Cette lettre, aussi simple que digne, est en entier de la main du charitable archevêque.

On sait qu'en 1791-92, soit comme auxiliaire de son oncle, alors infirme et paralytique, soit avec le titre de curé, M. de Cheverus avait exercé les fonctions du ministère sacerdotal à Notre-Dame de Mayenne. S'il fut bientôt contraint de partir, chassé par la tourmente révolutionnaire, il n'en demeura pas moins le seul et légitime pasteur de cette paroisse, et on le considérait toujours comme tel, jusqu'en 1802.

Au moment du Concordat, il était dans la province du Maine, aux Etats-Unis. Sollicité par ses anciens paroissiens de revenir prendre sa place à Mayenne, il écrivit à l'abbé Esnaut du Bignon, son ami, jadis vicaire à Notre-Dame, une lettre datée de Newcastle le 18 janvier 1802, qui vient d'être publiée pour la première fois[1]. On y voit toutes les hésitations d'une âme, partagée entre le désir de se conformer à la volonté de ses supérieurs et la crainte d'abandonner les néophytes américains, exposés à perdre la Foi et à mourir sans sacrements.

Nous regrettons de ne pouvoir reproduire intégralement cette longue et très importante lettre. En voici du moins les parties essentielles, qui intéressent l'église de Notre-Dame :

... « Soyez persuadé que personne ne peut sentir

[1] V. l'*Union historique et littéraire du Maine*, n° 11, novembre 1883, art. de M. Bertrand de Broussillon. L'original de cette lettre est aux archives du château de Courtilloles. — François-René-Jean Esnaut, né à Mayenne le 28 mars 1768, avait refusé le serment à la Constitution civile du clergé, en même temps que M. de Cheverus ; aussi fut-il forcé de s'exiler en Allemagne ou en Suisse. Rentré en France vers 1800, l'abbé Esnaut se joignit aux prêtres catholiques qui desservaient l'église du Calvaire, à Mayenne.

plus vivement que je ne le fais, les témoignages d'affection, d'estime et ce que je reçois de mes bien aimés paroissiens et de vous en particulier. Si j'avais reçu il y a un an la pétition dont vous me parlez et si la volonté de M. Dumourier[1] m'avait été aussi clairement annoncée, j'aurois volé vers vous sans délai et me serois cru obligé d'abandonner à la grâce de Dieu les enfants que j'ai engendrés à Jésus-Christ dans ce pays-ci. Mais ne sachant pas tout cela, je crûs pouvoir différer mon départ jusqu'au printemps, comme je vous l'ai mandé. Depuis la dernière lettre écritte à mes paroissiens, apprenant le changement général qui devoit avoir lieu dans l'Eglise de France, ne recevant aucune nouvelle, et ne sachant si dans le nouvel ordre de chose ma présence seroit aussi nécessaire, j'ai presque promis de différer mon départ jusqu'à l'automne. Si cependant je reçois quelque lettre qui ne me permette pas de différer, je suis prêt à partir ;....

« Ces motifs, quelque forts qu'ils soient, ne m'arrêteraient pas un moment, d'après votre chère lettre et le désir de mes paroissiens, si chaque curé rentroit de droit dans sa cure ; mais puisqu'il faut donner sa démission (et je donne la mienne bien volontiers pour la paix de l'Eglise et je vous autorise à la donner en mon nom) puisqu'il faut attendre une nouvelle nomination, et qu'il est incertain si elle tombera sur moi, ne dois-je pas attendre le résultat ici, où ma présence est actuellement nécessaire ?....

[1] Du Perrier du Mounier, grand vicaire de Mgr de Gonssans, n'abandonna pas la France et administra le diocèse du Mans pendant toute la Révolution. Le vénérable prélat étant mort en exil à Paderborn (Westphalie) le 23 janvier 1799, M. Du Perrier resta administrateur du diocèse jusqu'à l'installation de Mgr de Pidoll, qui le garda auprès de lui comme vicaire général.

« Si le bon Dieu le permet, je désire finir mes jours au milieu de vous, mais je parle dans la sincérité de mon cœur lorsque je vous assure que je préférerais une place de vicaire ou toute autre à une plus élevée. Si on nomme un curé à Mayenne, j'irai avec joie travailler sous lui, aussitôt que j'aurai trouvé une nourrice à laquelle je puisse confier mes enfants d'Amérique. Au surplus quelque chose qu'on décide sur mon compte, assurez mes chers habitants de Mayenne que je les porte dans mon cœur et les présente tous les jours à l'autel au Souverain Pasteur de nos âmes. Communiquez-leur la présente qui leur est adressée comme à vous.

« ... Écrivez-moi et soyez sûr que le vœu de mes chères ouailles et la volonté de mes supérieurs sera toujours la règle de ma conduite. Si je reçois avant votre réponse des lettres qui m'en instruisent, rien ne m'arrêtera. Mais aujourd'hui, j'ignore même quels seront nos supérieurs ecclésiastiques.

« Adieu, priez pour moi. Puissions-nous bientôt nous réjouir ensemble de la paix de l'Église de France et de la piété de ses membres !

Votre sincère ami et obéissant serviteur,

J. CHEVERUS.

Les sentiments d'affection qui débordent dans cette lettre si touchante, Mgr de Cheverus ne cessa jamais de les avoir pour les habitants de Mayenne : toute sa vie, il continua de porter dans son cœur ses anciens paroissiens ; et en mourant, — témoignage suprême ! — il exprima le désir qu'après le décès de son neveu, les vases sacrés de sa chapelle¹ fussent remis à la Fabrique de notre église.

¹ La chapelle ayant appartenu au cardinal de Cheverus se com-

La paroisse de Notre-Dame devait un hommage de reconnaissance à son ancien pasteur ; elle devait une réparation à celui qui, dans des temps difficiles et troublés, avait eu le périlleux honneur de la gouverner et d'exercer ses fonctions en secret.

Quantum mutatus, que de changements survenus après quarante années ! Ce n'est plus M. de Cheverus contraint de quitter Mayenne, la nuit, en toute hâte... C'est l'éminent cardinal, revêtu de la pourpre romaine et recevant, dans cette même cité, les honneurs dus à un prince de l'Église, que nous représente ce beau vitrail, où les survivants d'un autre âge aiment à retrouver ses traits vénérés.

La scène se passe sur la place de l'Hôtel-de-Ville, qu'on nommait jadis place inférieure du Palais. Au fond, l'ancien palais de justice, avec son beffroi et les deux cadrans astronomiques, tracés sur la façade en 1785 ; ils portent les inscriptions bien connues : UNAM TIME. QUA HORA NON PUTATIS... VENIET. (*S. Luc*, c. *12*). A gauche, apparaît la pyramide triangulaire de la fontaine que le maire et les échevins firent élever en 1683.

Le cardinal s'avance sous un dais, escorté par la garde nationale et une troupe de cavaliers ; il élève la main droite pour bénir l'assistance. Parmi les ecclésiastiques qui l'accompagnent, on reconnaît sans peine l'abbé George [1], son neveu et vicaire général.

pose de son calice, burettes et plateau, avec une grande croix en vermeil, aiguière, bougeoir, vases des saintes Huiles.
En 1861, après la mort de Mgr Jean-Baptiste-Amédée George, évêque de Périgueux et de Sarlat, M. de St Exupéry, son légataire et vicaire général capitulaire, remit ces objets précieux à la fabrique de Notre-Dame de Mayenne, à la charge de faire acquitter une messe, chaque année, pour tous les membres décédés de la famille de Cheverus.

[1] Né à Saint-Denis-de-Gastines, le 27 germinal an XIII (17 avril 1805), du mariage de feu M. Anthoine-Louis-Urbain-François George

Au premier plan, derrière le suisse, sont groupés M. le chanoine Arcanger, curé de Notre-Dame [1], le maire de Mayenne et les marguilliers de la paroisse. De toutes parts, la foule se presse et remplit la place.

Il en est peut-être qui, se plaçant à un point de vue purement esthétique, trouveront que le cadre de la réception, l'entourage du cardinal et surtout le costume assez peu gracieux de l'époque, ont été reproduits avec une exactitude trop documentée, une fidélité trop scrupuleuse. Pour l'entière satisfaction des yeux et même de l'esprit, n'eût-il pas été préférable de disposer autrement les personnages, de draper leurs vêtements avec plus d'ampleur, de grâce et de noblesse? Ne valait-il pas mieux, en tous cas, laisser au temps et à la postérité le soin de transfigurer hommes et choses?

Voilà bien le litige toujours pendant entre les amis de la vérité historique, partisans de la couleur locale, et les artistes pour lesquels la légende finit toujours par prévaloir contre la réalité des faits. Il fallait opter entre les deux systèmes. En présence d'un événement quasi contemporain, dont la reproduction s'imposait au programme des verrières, le choix ne pouvait être douteux.

La partie supérieure des meneaux est ornée de cartouches aux riches arabesques, qui portent: d'un côté, l'écusson de la ville de Mayenne; de l'autre, celui de la

Massonnais et de dame Michelle-Françoise Lefebvre de Cheverus. Après avoir refusé la coadjutorerie de Montauban, l'abbé George fut nommé évêque de Périgueux, en août 1840, et sacré à Bordeaux le 21 février suivant.

[1] De 1828 à 1850, époque à laquelle il fut promu aux dignités de chanoine titulaire et de vicaire général du diocèse du Mans.

famille de Cheverus : *de gueules, à trois têtes de chèvres arrachées d'argent, 2 et 1.*

Au centre, sont les armes du prélat : *d'argent à la croix ancrée de sable* ; croix de commandeur du Saint-Esprit sur la pourpre fourrée d'hermine et surmontée d'une couronne ducale ; croix d'archevêque avec le chapeau cardinalice.

Le grand *Oculus* représente l'abbé de Cheverus, missionnaire en Amérique : la croix à la main, il évangélise les tribus sauvages de Penobscot et de Passamaquody, qui lui témoignent une vénération filiale.

Dans le médaillon de gauche, c'est l'évêque de Boston se faisant l'infirmier d'une pauvre femme de marin ; chargé de bois, il arrive à sa mansarde pour allumer le feu et préparer les remèdes que réclame sa position.

A droite enfin, c'est le cardinal au chevet du lit d'un malheureux gravement malade. Après avoir administré les sacrements au pécheur repentant, Mgr de Cheverus se complaisait, dans la bonté de son cœur et suivant ses propres expressions, « à embellir les derniers moments d'une existence qui touche à sa fin et à dorer l'horizon de la vie pour ceux qui bientôt allaient la quitter. »

II

1870. — Bataille de Patay. — 1871.
Les Volontaires de l'Ouest et les Mobiles de la Mayenne se dévouent pour le salut de la France, sous l'étendard du Sacré-Cœur. — Notre-Dame d'Espérance apparaît a Pontmain.

Patay ! Que de souvenirs évoque le nom de ce village, illustré jadis par une victoire de Jeanne d'Arc et, de nos jours, par une défaite glorieuse à l'égal d'un triomphe !

Patay, où les soldats du Pape, devenus les Volontaires de l'Ouest, furent salués des acclamations de l'armée entière, parce qu'ils avaient sauvé l'honneur français, pendant que Charette forçait l'admiration des Prussiens eux-mêmes. Des trois cents zouaves qui s'étaient élancés sur les pas de Sonis, au cri de *Vive la France ! Vive Pie IX !* cent quatre-vingt-dix-huit succombèrent devant Loigny et, avec eux, dix des quatorze officiers qui les commandaient. La plupart de ces héros tombèrent à mes côtés, dit le Général dans son récit officiel.

Que de noble sang coûta à la France cette charge immortelle, où l'on vit trois cents hommes lutter héroïquement contre près de deux mille Prussiens ! Le général de Sonis et le colonel de Charette, blessés ; le commandant de Troussures, la tête écrasée d'un coup de crosse ; Cazenove de Pradine grièvement blessé, le comte de Bouillé et son fils frappés mortellement, ainsi que le sergent de Verthamon qui, le premier, teignit de son sang l'étendard du Sacré-Cœur ; et du Bourg, du Reau, de Villebois, et tant d'autres, parmi lesquels on

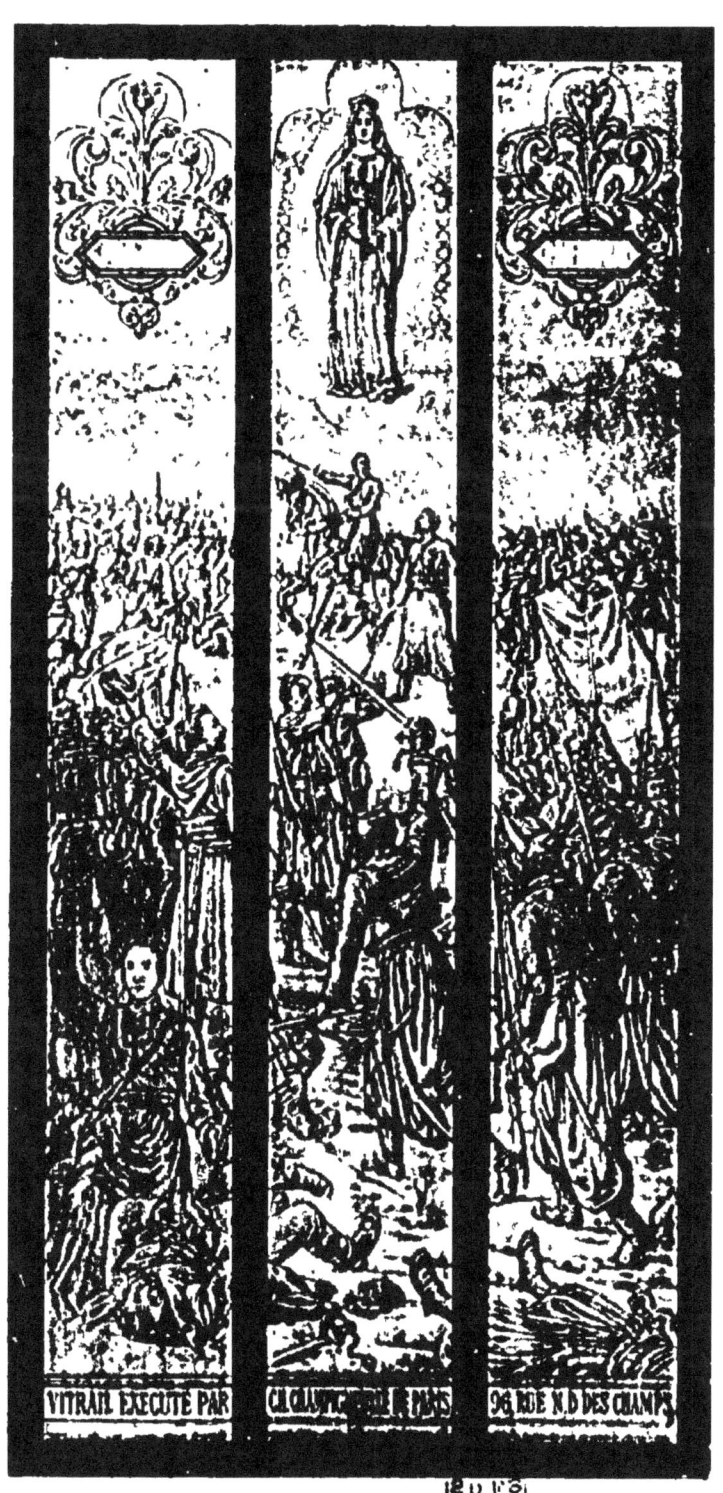

V. *Notre-Dame de Pontmain*, par Louis Colin. Paris, Blond et Barral. Nous devons la reproduction de cette gravure à l'obligeance de l'auteur.

doit citer au premier rang Houdet, ce fils incomparable qui, au moment des adieux, disait à sa mère en l'embrassant : « Il faut que chaque famille ait sa victime pour le salut de la France. » Sa dernière parole fut : « Mon cœur à ma mère, mon sang à la France, mon âme à Dieu ! » Pro Deo, Pro Patria : telle était la devise de ces Croisés du XIX^e siècle.

Dans la *Vie du général de Sonis*, écrite d'après ses papiers et sa correspondance [1], Mgr Baunard rappelle aussi la résistance intrépide du 37^e de marche, que les zouaves pontificaux n'avaient pu rejoindre, malgré tous leurs efforts. Resté presque seul à Loigny, il voulut du moins mourir héroïquement et chrétiennement. Nos soldats se serrèrent autour de l'église, et leur dernier champ de bataille fut le cimetière : « Un cimetière, une église, c'était tout ce que la France pouvait leur offrir encore, c'est-à-dire la mort et l'immortalité ! »... A sept heures du soir, les derniers survivants tiraient leur dernière cartouche et donnaient à la France la dernière goutte de leur sang [2].

Ainsi finit la journée. Les soldats avaient été dignes de leur chef. Tous ceux qui portèrent le drapeau du Sacré-Cœur pendant le combat tombèrent frappés, racontait de Sonis ; ce fut la bannière des martyrs. Des mains du sergent de Verthamon, blessé mortellement, l'étendard avait passé dans celles du comte de Bouillé, puis de son fils et de son gendre, bientôt frappés à leur tour. Le jeune zouave Le Parmentier, quoique blessé au poignet, eut l'honneur de disputer et d'enlever à l'ennemi

[1] Paris, Poussielgue, 1890.
[2] V. l'*Éloge funèbre des soldats morts à Loigny*, par M. l'abbé Vié, supérieur du petit séminaire de La Chapelle-Saint-Mesmin, 2 décembre 1889.

le précieux drapeau, rougi du sang de ses frères d'armes. Il venait de le remettre au major Landeau, lorsque le P. Doussot les rencontra. Celui-ci prit aussitôt cette glorieuse relique, ne voulant laisser à aucun autre le soin de la mettre en sûreté. « L'enveloppant avec soin dans un mouchoir, écrit le P. Doussot, je la plaçai sous ma robe, sur ma poitrine, et j'adorai en silence les divines dispositions de la Providence. L'effusion de tant de sang et d'un sang si pur et généreux me semblait un gage de miséricorde prochaine pour la France. Tout semblait perdu pour les amis du Sauveur, lorsque le cœur de Jésus fut percé d'un coup de lance sur la croix, tandis qu'en réalité les flots du sang divin, s'échappant de cette bienheureuse blessure, allaient purifier et régénérer le monde. »

Le soir de la bataille et pendant la nuit qui suivit, ce dut être dans de semblables pensées, mêlées de prières pour leurs chers morts, que s'entretinrent intérieurement les aumôniers du 66e (mobiles de la Mayenne), dont on voit le drapeau flotter, non loin de l'étendard des Volontaires de l'Ouest.

L'un d'eux trouva le général de Sonis gisant sur le champ de bataille et, avec l'aide d'un médecin militaire, fit transporter le glorieux blessé au presbytère de Loigny.

L'autre, prodigue de son dévouement aux soldats blessés, qui s'entassaient dans l'ambulance improvisée de Favrolles, leur donna les secours religieux et matériels dont ils avaient besoin, et porta les consolations suprêmes aux mourants. Tout le monde a reconnu ses traits : voyez-le auprès de cet officier de mobiles, étendu sur la neige glacée ; d'une main, il lui présente la croix du Sauveur, et de l'autre, il montre le Ciel qui semble déjà s'entr'ouvrir aux yeux du moribond.

Dans une vision céleste apparaît radieuse, avec un sourire d'une incomparable douceur, Notre-Dame d'Espérance, entourée d'étoiles et tenant le Crucifix...

Encore quelques semaines et bientôt, le 17 janvier 1871, la Vierge de Pontmain apportera le gage de miséricorde attendu par la France et mérité par le sacrifice des Volontaires de l'Ouest, glorieusement tombés sous la bannière du Sacré-Cœur.

Dans sa lettre pastorale portant jugement sur l'événement de Pontmain, Mgr Wicart, premier évêque de Laval, dessine à grands traits cette prodigieuse scène du 17 janvier et en précise les principales circonstances, qui sont aujourd'hui connues de tous : le fait est relaté avec ses détails essentiels, tel qu'il a été raconté par les quatre enfants privilégiés, tel aussi qu'il résulte des enquêtes canoniques et des constatations juridiques, dirigées avec tout le soin que réclamait l'importance de la cause. Puis, le vénérable et pieux évêque ajoute : « Le jour même où toutes ces étonnantes choses se passaient à Pontmain, l'armée prussienne lançait ses avant-postes jusque dans le plus proche voisinage de Laval ; et le lendemain, à deux kilomètres de la ville, se faisaient entendre les derniers coups de canon (les derniers au moins pour nos contrées) de cette effroyable guerre, qui a inondé de sang et couvert de tant de ruines le sol de notre infortunée patrie. Trois jours plus tard, les troupes ennemies, disséminées sur la zone comprise entre la Mayenne et la limite orientale du département, commençaient à se replier sur Maine-et-Loire et la Sarthe. Enfin, les parties belligérantes concluaient un armistice et signaient les préliminaires de la paix, le 28 janvier. C'était par conséquent, jour

pour jour, le onzième après celui où, sur la blanche banderolle, avaient resplendi en lettres d'or les paroles bénies : DIEU VOUS EXAUCERA EN PEU DE TEMPS. Nous citons ces faits et ces dates, sans en déduire aucune conclusion. Mais il n'est personne qui, en les rapprochant de l'événement de Pontmain, n'ait été frappé de l'exacte concordance des paroles que nous venons de rappeler, avec les circonstances décisives qui ont immédiatement suivi l'événement lui-même. »

Dans le grand *Oculus*, est représentée la basilique de Notre-Dame de Pontmain : avec sa nef aux ogives hardies, ses rayonnantes verrières et ses sculptures merveilleuses, ce monument est digne des belles époques du moyen-âge et fait grand honneur au talent de l'architecte, M. Hawke. Ce fut au mois de juin 1873 que Mgr Wicart eut la joie de bénir et poser la première pierre de cette église votive. Au mois de septembre suivant, l'évêque de Laval convoqua tous les fidèles de la Mayenne à un solennel concours sur le lieu de l'apparition. Pendant la fête qui dura six jours, on entendit la grande parole du P. Félix, l'illustre conférencier de Notre-Dame de Paris ; il qualifia Pontmain du nom de *pèlerinage de l'avenir*[1].

Déjà, le pieux sanctuaire reçoit la visite de milliers de pèlerins et leur nombre s'accroît d'année en année. Aussi bien, le culte de la *benotte Vierge Marie* est, depuis longtemps, populaire au Pont-Main[2] et dans

[1] V. la *Vie de Mgr C. Wicart*, par M. Couanier de Launay. — Laval, Chailland, édit.
[2] La châtellenie du Pont-Main, centre du Petit-Maine, faisait partie du marquisat (devenu plus tard duché-pairie) de Mayenne, auquel elle avait été réunie sous François Ier, en 1511. — En parlant

le pays jadis appelé le Petit-Maine. Le nom de la Reine du ciel est sur toutes les lèvres, l'image de la Mère d'Espérance se voit à la place d'honneur, dans la masure du pauvre comme dans la demeure du riche ; la génération présente n'a fait que rajeunir ce tendre et naïf complet du bon sire de Goué :

> *Royne, donne moy bon espoir,*
> *Vraye et très sainte cognoissance,*
> *Et me garde d'ennui avoir,*
> *Car il est en ta puissance.*
> *Oncques tu ne fis défaillance,*
> *A qui mercy te réclama.*
> *Je te salue, mon Espérance,*
> *En disant : Ave Maria !* [1].

A gauche du vitrail, est placé l'écusson de Pontmain : *d'azur à trois étoiles d'argent.*

M. le chanoine Comanier de Launay rapporte [2] que la sainte Vierge apparaissait au milieu d'un ovale bleu et que, d'après les enfants, « l'ovale était placé dans un triangle formé par trois resplendissantes étoiles, que virent parfaitement toutes les personnes réunies, et qui, ainsi qu'il fut constaté quelques jours après, ne pouvaient appartenir aux constellations au-devant desquelles l'apparition avait lieu. »

A droite, sont les armes du premier évêque de Laval : *d'azur à la croix d'argent, au chef de gueules chargé de trois étoiles d'or,* avec la devise : *Absit gloriari nisi in Cruce.*

des origines de Mayenne et de Pontmain, M. l'abbé Pointeau dit que l'histoire de ces deux localités se tient intimement (*Recherches historiques sur Pontmain et sa châtellenie*).
[1] E. Frain. — *Le Tiers État au Petit-Maine.* Vitré, Lécuyer, 1885.
[2] *Vie de Mgr Wicart.*

Rappelons ici que Mgr Casimir-Alexis-Joseph Wicart, né à Méteren, dans la Flandre française, le 4 mars 1799, fut nommé d'abord évêque de Fréjus et sacré le 11 juin 1845. De là, il fut transféré au siège de Laval nouvellement érigé, dans le Consistoire du 28 septembre 1855, et plaça son diocèse sous le patronage de l'Immaculée-Conception. La cérémonie de l'entrée solennelle à Laval et de l'intronisation eut lieu le 28 novembre suivant.

Après un long et fructueux épiscopat, le vénérable pontife avait donné sa démission, en 1876. Il mourut à Laval, chargé d'années et de mérites, le 8 avril 1879.

III

Consécration solennelle de l'église de Notre-Dame de Mayenne par Monseigneur Cléret, évêque de Laval, assisté de Nos Seigneurs les Évêques de Séez, du Mans, de Roséa. — 19 octobre 1890.

L'antiquité de l'église et paroisse de Mayenne est incontestable. « On ne peut placer sa fondation à une époque postérieure au commencement du IX° siècle, et il est plus que probable qu'elle est antérieure à cette date [1] ». Elle dut être fondée pour le noyau de population qui s'était fixé, dès le VIII° siècle, sur la terre de Mayenne, terre à laquelle vraisemblablement avait donné naissance quelque villa mérovingienne. L'existence de cette petite agglomération nous est révélée, pour la première fois, dans un document considéré comme le point de départ de nos annales, c'est à dire le diplôme de 778 par lequel Charlemagne, en visitant son royaume, fit rendre à l'église du Mans la terre de Mayenne : *ad ecclesiam Sancti Gervasii et Protasii reddidit... villas aliquas id est* MEDUANAM [2].

Ne soyons donc pas étonnés si, dans un acte passé en présence d'Hildebert, évêque du Mans, en 1124, l'église paroissiale Sainte-Marie de Mayenne — nom sous lequel la désignent les anciennes chartes, — est appelée *l'Église Mère* [3], ce qui veut dire une église de plein

[1] Edm. Leblanc. — *Les Origines de la Ville de Mayenne*.
[2] Mabillon, *Analectes*, T. III, p. 218.
[3] *Parochiam Sanctæ Mariæ matris ecclesiæ*, porte la charte de 1124, jadis conservée dans les archives du prieuré de Fontaine-Géhard, et qui figure aux *Preuves de l'histoire des Seigneurs de Mayenne*, p. X. Après avoir donné la traduction de cet acte, Guyard de la Fosse fait remarquer que l'église de Notre-Dame y est appelée la Mère église et qu'elle était, dès ce temps, dédiée à la sainte Vierge.

exercice, en possession d'état depuis un temps immémorial. Il est bien certain, en effet, que s'il s'était agi d'une église naissante, le terme d'église mère n'eût pas été employé pour la qualifier ; c'eût été un contre-sens.

Une autre preuve d'antiquité résulte du droit de *Patronage* qui, d'après le même acte, appartenait alors à Robert Le Paon, *maître de ladite église*. Nous regrettons de ne pouvoir reproduire ici la savante dissertation de M. Leblanc sur ce sujet : il a clairement démontré que, si ce patronage n'appartenait pas aux Seigneurs de Mayenne, c'est que la fondation de l'église paroissiale remonte à une époque antérieure à celle où ils ont pris effectivement possession de la terre de Mayenne. « Personne n'admettra, en effet, dit-il avec raison, que nos barons, si fiers, si jaloux, — comme tous les Seigneurs du temps, — des droits et prérogatives de cette nature, aient consenti à laisser aux mains d'un autre, un honneur auquel ils tenaient avant tout. »

D'après les vieux manuscrits et l'opinion des historiens, l'église Sainte-Marie (qui n'était peut-être pas l'église primitive) formait un édifice long et sans chapelles. Dans les dernières années du xi° siècle, elle était devenue tout à fait insuffisante. En 1069, on construisit le chœur, et l'an 1100, l'on acheva de rebâtir l'église de Notre-Dame en forme de croix. C'est dans ce nouveau sanctuaire que les cent huit gentilshommes du Bas-Maine se croisèrent en 1158.

« L'église, achevée au commencement du xii° siècle, fut évidemment consacrée, — disait M. Patry, curé-archiprêtre, en annonçant la cérémonie du 19 octobre, — car il nous souvient, lorsqu'on a démoli l'autel, d'avoir vu la table de granit de cet autel, marquée des

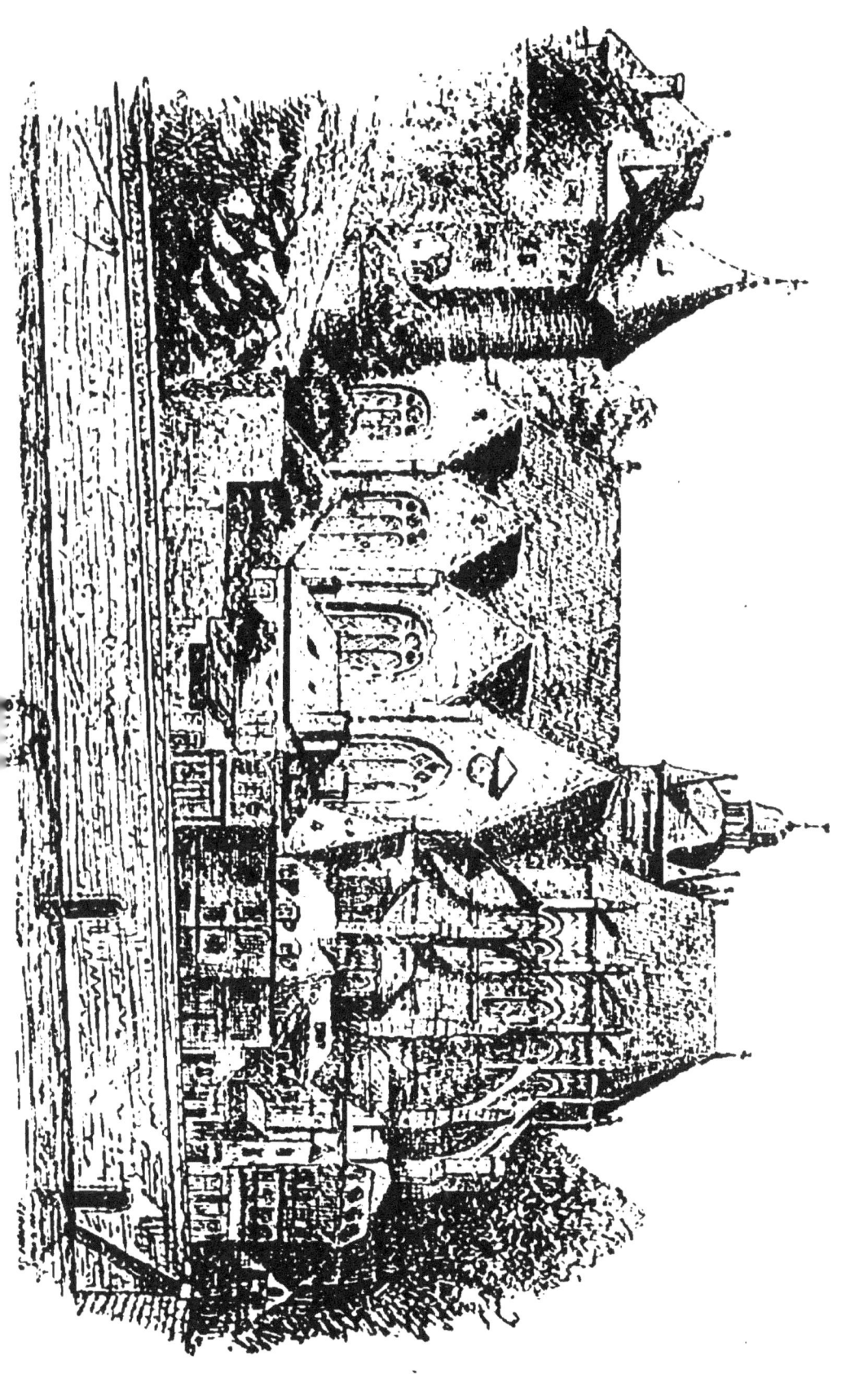

cinq croix de la consécration. Or, il est inadmissible, d'après nos règles liturgiques, que l'Évêque ait consacré l'autel principal dans une église qui elle-même n'eût pas reçu la consécration.

« Mais le temps qui détruit tout, n'épargne même pas les édifices consacrés à Dieu, le maître du temps ; au besoin même, la main de l'homme lui vient en aide. C'est ce qui est advenu pour notre ancienne église des XIe et XIIe siècles. Notre nef, détruite sans doute à l'époque des sièges soutenus contre les Anglais, fut reconstruite à la fin du XVe, ainsi qu'en témoignent les moulures des colonnes de la nef, les nervures des voûtes, les pignons, les fenêtres et les rampants dont l'ornementation accuse cette époque. Enfin, l'an 1635, le 8 septembre, fut posée la première pierre pour la construction des deux bas-côtés, qui donnaient à l'église un agrandissement nécessaire.

« Cette nef reconstruite et ces bas-côtés nouveaux jouissaient, par adjonction, de la consécration que seuls le chœur et l'autel possédaient encore. En 1868, M. Tison, de grande et vénérée mémoire, pour répondre aux besoins de sa paroisse comme aux vœux de la population, démolit ce qui restait encore de l'édifice primitif et construisit ce chœur aux vastes proportions, qui fait de cette église une véritable basilique en l'honneur de Notre-Dame... [1].

« L'église de Notre-Dame, renouvelée tout entière, a donc perdu sa consécration primitive. Or, un édifice de cette importance mérite assurément d'être offert au Seigneur. Votre foi généreuse demande et exige que cette église reçoive les honneurs de la consécration.

[1] La gravure ci-jointe reproduit une vue de l'église et du vieux château de Mayenne, dessinée en 1889.

Aussi sommes-nous heureux de vous annoncer que Mgr l'Évêque de Laval, répondant à une prière que plusieurs fois déjà nous avions adressée à ses vénérables prédécesseurs, nous a promis de procéder à la cérémonie solennelle de la consécration, le troisième dimanche du mois d'octobre prochain...

« Saint Augustin dit quelque part : *Dedicatio habet exultationem*. La dédicace d'une église est un jour de joie, un jour de fête ! Jamais la vieille capitale du Bas-Maine n'aura vu semblable fête et jamais non plus l'église n'aura été témoin de pareilles solennités... »

Ce n'est jamais en vain que le sympathique et vénéré pasteur s'adresse au cœur de ses fidèles paroissiens. La population tout entière, avec un élan égal à sa joie, s'empressa de répondre à l'appel de M. le curé de Notre-Dame. La journée du 19 octobre 1890 restera une date mémorable pour la ville de Mayenne.

Est-il besoin d'en rappeler et décrire les splendeurs : la magnificence de l'église, décorée avec autant de goût que de richesse, les cérémonies de la consécration au symbolisme si touchant, les graves et pleines mélodies alternant avec les chœurs harmonieux de la Maîtrise ; l'aspect joyeux des rues enguirlandées, les fenêtres ornées de riches draperies, d'écussons armoriés et de faisceaux d'oriflammes ; la marche triomphale de cette longue procession, aux rangs serrés par la foule qui pieusement s'incline sous la main bénissante des évêques ; au retour, les acclamations liturgiques, où la grande voix du peuple chrétien se joint à celle du pieux archiprêtre ; enfin, l'éloquente parole de Mgr Jourdan de la Passardière, qui trouve un écho dans tous les cœurs quand il s'écrie : « O Notre-Dame de Mayenne, vous

êtes, par les merveilles et les gloires de ce jour, l'émule de Notre-Dame-des-Ermites [1], de Notre-Dame du Puy ou de France... Vous aussi, vous avez été séparée par Dieu lui-même des édifices profanes, *divinitus consecratam !* »

Le souvenir de cette fête magnifique est présent encore à toutes les mémoires. Le récit en est d'ailleurs consigné dans la *Semaine religieuse* [2] et dans tous les journaux de Mayenne. Bornons-nous à reproduire le procès-verbal authentique de la cérémonie :

« JULES CLÉRET,

Par la grâce de Dieu et du Saint-Siège apostolique,

ÉVÊQUE DE LAVAL,

« L'an mil huit cent quatre-vingt-dix, le dix-neuvième jour du mois d'octobre, la treizième année du Pontificat de N. S. P. le Pape Léon XIII et la première de notre Épiscopat, M. François-Édouard Patry étant curé-archiprêtre de Notre-Dame de Mayenne, et M. Chaulin-Servinière étant maire de Mayenne,

« Assisté de NN. SS. Trégaro, évêque de Séez, Labouré, évêque du Mans, Jourdan de la Passardière, évêque de Roséa,

« Avons consacré, avec la solennité et le cérémonial prescrits par la Sainte Église Romaine, et dédié à la glorieuse Vierge Marie, Mère de Dieu, l'église de Notre-Dame, reconstruite en grande partie par les soins du Conseil de fabrique, et plus particulièrement de M. Tison, décédé curé-archiprêtre de cette paroisse, et

[1] Célèbre pèlerinage d'Einsiedeln en Suisse.
[2] N° du 25 octobre 1890.

de M. Patry, son successeur, et grâce aux pieuses libéralités des fidèles.

« Outre l'indulgence d'un an et celle de quarante jours concédées, l'une pour le jour et l'autre pour l'anniversaire de la consécration, Nous avons, par faveur spéciale, accordé, pendant un an, quarante jours d'indulgence à gagner une fois par jour, à toutes les personnes qui visiteront cette église et y réciteront pieusement l'Oraison Dominicale et la Salutation Angélique.

« En foi de quoi, Nous avons signé le présent procès-verbal, auquel ont également apposé leur signature NN. SS. les Évêques de Séez, du Mans et de Roséa, Nos vicaires généraux, M. le curé-archiprêtre de Notre-Dame, M. le maire de Mayenne, MM. les chanoines et autres ecclésiastiques présents à la cérémonie, ainsi que MM. les membres du Conseil de fabrique.

« Fait à Mayenne, les jour, mois et an que dessus.

✝ JULES, ÉVÊQUE DE LAVAL.

✝ FRANÇOIS-MARIE, ÉVÊQUE DE SÉEZ,

✝ G.-M.-JOSEPH, ÉVÊQUE DU MANS,

✝ FR.-XAVIER, ÉVÊQUE DE ROSÉA.

Suivent les signatures de MM. : F.-D. Lemaître, E. Chartier, A. Lebreton, chanoine, vicaires généraux ; L. J. Coupris, vicaire général du Mans ; E. Marais, vicaire général de Séez ; Mgr Henry Sauvé, Mgr Ch.-Alf. du Coëtus, prélats de la maison du Pape ; E. Patry, chanoine honoraire, archiprêtre de la paroisse ; Servinière, maire de Mayenne ; Bigot, député ; F. Hélie, curé-archiprêtre de la cathédrale ; L. Fournier, Paul Letourneurs, chanoines ; V. Hoinard, chanoine hono-

raire : J. Monguillon, curé-archiprêtre de Saint-Jean de Château-Gontier ; V. Lefebvre, chanoine honoraire, archiprêtre d'Ernée ; Al. Forveille, curé-archiprêtre de Saint-Martin ; J. Barbé, chanoine honoraire, curé de Quelaines ; L. Furet, chanoine honoraire, curé de Notre-Dame de Laval ; Broust, chanoine honoraire, doyen de Bais ; V. Royer, curé-doyen d'Ambrières :

A. Lefebvre d'Argencé, F. Hamard, A. Bidault, L. Foucault, P. Gaillard, H. Hamon, J. Raulin, membres du Conseil de fabrique [1] ;

H^d Chevalier, curé vice-doyen de Fougerolles ; P. Lechat, curé de Cuillé ; A. Lebreton, curé de Placé ; Val. Lecomte, curé de Chevaigné ;

F. Livache, chanoine honoraire, supérieur du Petit Séminaire ; A. Bourdais, A. Bodin, H. Bouvier, P. Brochard, V. Breux, E. Doiteau, professeurs au Petit Séminaire :

F. Ronné, Gabriel Gascoin, J. Aurière, Joseph de Quatrebarbes, vicaires de Notre-Dame.

Cette imposante cérémonie forme le sujet de la dernière verrière : on y voit le prélat consécrateur faisant l'onction sur l'un des piliers de l'église, à droite de l'entrée de la sacristie. Pressé par le temps et desservi par les circonstances, l'artiste n'a pu reproduire exactement, en profil, les traits de Mgr Cléret. Si regrettable que soit cette imperfection, elle est du moins facile à réparer. En revanche, l'on reconnaît aisément les Évêques du Mans et de Séez, revêtus de leurs ornements pontificaux, l'Évêque de Roséa en camail violet,

[1] MM. J. Lasnier, président de la Fabrique, et le baron H. Clouet, retenus loin de Mayenne, s'étaient fait excuser.

Mgr Sauvé avec la *mantelelta* des prélats romains, et M. l'archiprêtre de Notre-Dame en mosette.

L'œil se repose avec complaisance sur les petits pages, dont les pourpoints à crevés de satin, les toques et manteaux de velours rappellent le costume Henri II. Ces pages formaient deux groupes très admirés de la foule : les uns, vêtus de bleu, un lis à la main, faisaient cortège à l'image de la Vierge Immaculée, leur gracieuse Souveraine ; les autres, vêtus de rouge et portant des bannières de même couleur, escortaient les reliques de saint Félix, martyr.

La partie supérieure des meneaux est ornée d'écussons aux armes épiscopales. Dans le cartouche du milieu, sont peintes celles de Mgr l'Évêque de Laval :

Coupé ; au 1ᵉʳ d'azur à la mer d'argent ondée de trois pièces, surmontée de l'Étoile de la mer d'or rayonnante à cinq branches, avec chiffre de la sainte Vierge de sable au centre ; au 2ᵉ de gueules à l'agneau d'argent au nimbe crucifère d'or, portant une croix de même. Au pied de l'écusson, se trouve la croix de la Légion d'honneur. Ces armes sont accompagnées de deux devises :

MONSTRA TE ESSE MATREM.
ANIMAM PRO OVIBUS MEIS.

D'un côté, sont les armes de Mgr Trégaro : *d'azur à la bande d'argent chargée de trois mouchetures d'hermine, accompagnée en chef d'une étoile d'or et en pointe d'une ancre d'argent ;*

De l'autre, celles de Mgr Labouré : *d'azur à la croix d'argent, chargée au milieu du monogramme du Christ accosté de l'alpha et de l'oméga, de gueules.*

Plus haut, on voit se dérouler, autour de l'église, la procession liturgique qui précède les cérémonies inté-

rieures de la consécration. En regard de la basilique de Pontmain, un heureux rapprochement a placé ici le nouveau chœur de Notre-Dame de Mayenne et ses chapelles rayonnantes d'un style si pur. Quelle hardiesse dans l'abside élevée sur une crypte, dans ces colonnettes en faisceau, dans ces voûtes dont les nervures s'infléchissent en gracieuses ogives ! Quelle élégance ont les pinacles et les arcs-boutants des contreforts ! En apercevant de loin ces légers arceaux, ne dirait-on pas, suivant la belle image d'Ozanam [1], autant de cordages tendus pour retenir sur la terre cette nef du Ciel qui semble devoir s'échapper, s'éloigner et disparaître ? Assurément, plus d'une cathédrale pourrait envier cette construction grandiose.

Ce fut l'œuvre de prédilection, l'œuvre maîtresse de M. le chanoine Tison, qui resta jusqu'à sa mort curé de la paroisse, de 1850 à 1876. Elle témoigne de son zèle ardent pour la gloire de Dieu et porte l'empreinte de son caractère hardi, de son esprit toujours ouvert aux grandes choses, non moins apte à bien exécuter qu'à bien concevoir.

« Dans l'ancien archiprêtre de Notre-Dame, — a dit excellemment M. le curé d'Ernée [2] — la taille, le maintien, le regard, la parole, tout respirait la dignité... M. Tison apparaissait vraiment grand en toutes choses. » Tel aussi, il nous apparaît dans le beau médaillon où ses traits ont été fidèlement conservés.

En regard de ce portrait, est placé celui de M. le chanoine Patry. Continuant l'œuvre de son prédécesseur,

[1] *Civilisation au V^e siècle.*
[2] ALLOCUTION prononcée le 3 octobre 1888, à l'inauguration du tombeau et de la statue de M. ALEXANDRE TISON, décédé chanoine honoraire de Laval, curé-archiprêtre de N.-D. de Mayenne, par *un de ses anciens vicaires.*

M. l'archiprêtre de Notre-Dame l'a menée jusqu'à son entière perfection. *Vigiliâ suâ perficiet opus*, a pu dire naguère l'orateur qui traduisait éloquemment les sentiments et la reconnaissance filiale de tous, lorsque, du haut de la chaire de vérité, il saluait en sa personne le digne successeur des Cheverus, des Arcanger, des Tison [1]. En trois mots qui resteront, M. l'abbé Fouquet a caractérisé ce long et fructueux ministère : « Amour du Christ et de son Église, — Zèle exclusif des âmes, — Exquise bonté pour tous » [2].

Pour résumer cette longue étude sur les vitraux, disons qu'une même pensée se dégage de toutes ces scènes chrétiennes et patriotiques, pensée chère à l'âme du prêtre et au cœur de l'ancien aumônier des mobiles : la glorification de Notre-Seigneur par la France, *Gesta Dei per Francos*.

[1] Discours prononcé dans l'église Notre-Dame de Mayenne, pour l'inauguration des verrières, le 21 janvier 1894. — Laval, A. Goupil.
[2] Dans un Essai historique qui fera suite à cette notice, l'auteur se propose de revenir sur la vie et les œuvres des curés de Notre-Dame, depuis la fin du siècle dernier. — Il en profitera pour décrire les peintures du chœur et les deux grandes verrières du transept, qui n'ont pu trouver place dans le cadre de la présente étude.

ACHEVÉ D'IMPRIMER

SUR LES PRESSES DE

A. GOUPIL, IMPRIMEUR A LAVAL

le 8 mai 1894

www.ingramcontent.com/pod-product-compliance
Lightning Source LLC
Chambersburg PA
CBHW071411220526
45469CB00004B/1256